水彩

Describability in Watercolor Landscape Creation
亞太水彩論壇

風景創作裡的

可「述」性

「風景」的可感、可思、可述 · · ·

我們可以保有秋山行旅、松蔭話舊那樣的情懷，對一棵松發生感情，對默默的遠山有感，當然也可以對眼前的平凡事物有感，即使是一堆廢鐵、一個零件，我之所以描寫它們，並不光是被它們的形式所吸引，而是在於它能激發我的想像力，和賦予新的塑造、新的秩序、新的結構，或者發現它們的靈性生命的一面…

繪畫藝術有今日成就，不全在承繼因襲傳統，也不在盲目背叛傳統，而是以其嚴肅的態度，本其誠意，運用其心智，苦樂交織的，由不滿，由創建之心、幻想、信念、勇於嘗試中艱辛地發掘演變而成。在藝術領域中，「建立」是最重要，但「捨棄」仍具「建立」性，藝術的創造，此二者須同時並行，以探索秘密、深入險地的探討精神，以求變、求新，更以求美、求善。

李焜培

節錄自 「台灣名家美術，透視時空的水彩魔法—自序」

CONTENTS

目錄

深度的理想、深度的研討

引文

人類是群居的動物，自古以來創造了許多偉大的文明，發展中最重要的是互相之間的討論與激盪，讓每一個人的見解可以分享，再透過分享激發思考，創造出更高的價值，更深入的內涵，深化出個人的思想。藝術創作原本是一個孤獨的行為，但是創作者之間相互的觀摩、討論，甚至於是批判，都是可以創造出更大的動力和火花。

中華亞太水彩藝術協會在 2006 年創立以來，我們深深感覺水彩畫所以不受重視的原因之一，是與水彩畫的論述嚴重的退化有關，所以我們從協會成立第一年就開始舉辦研討會，我們的理想是加強水彩創作的論述讓每一個畫家除了會「畫」也要會「說」。所以初期辦理的創作研討會的形式是針對每一個會員創作的作品提出討論，研討會是由會員們主動提出一至兩件作品拿來分享，主持人會先請畫家自己說明創作的意含、技法、過程與理念等，再由主持人徵求他人提出見解看法，甚至改進意見，雖然時間有限，但能如此開誠布公的交換意見，在創作的「形而下」領域中就表現形式、構圖、色彩、技法上深化了水彩的論述，讓畫家們自己可以得到回饋，反省自己，獲得更好的養份。這樣的研討會對於初學者和自認為畫得不夠好的新進會員都有很大的幫助，所以長久以來都受到會員們的歡迎，這也漸漸變成亞太水彩畫協會例行活動與特色，每年在春秋兩季辦理，我們更利用發行的水彩資訊雜誌為這些研討會的作品做詳細的介紹，是很多讀者喜歡的專欄，也有幾度我們將研討會開放讓會外人士可以旁聽，曾經在師大幾乎擠爆了教室。

在創作的研討會形式上，我們做進一步的提升，希望能夠更專注於創作者理念，於是從較為少數畫家為主體，從「行而上」的範疇來深入探討畫家的思想脈絡，2020 年開始進行的第二類型的創作研討會，由主辦人邀請少數的幾位畫家各別提出數十件作品做較為完整的陳述，我們可以從個人的大量的作品

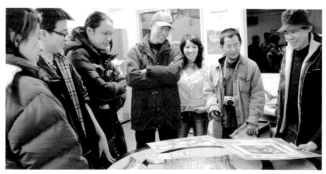

《寫生後研討盡興》

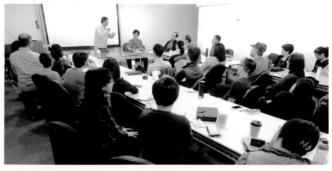

《名家創作分享會》

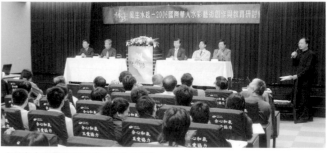

《兩岸水彩學術研討會·風生水起》

裡面去觀摩到這個畫家他所創作的主軸精神以及發展的軌跡，成長的歷程等，借鏡於他的表現讓更多人可以得到啓發，當然，畫家自說自話也必須讓旁觀者提出問題提出見解，甚至提出批判，好讓創作可以更精進，這樣的模式開啓了許多人的眼界，所以這一次由毓修來主辦，並出版了這一本專書就是一個很好的里程碑，呈現了水彩研討與創作發展的未來的可能與重要性。

如前所述，理想中的創作論述是讓每一個畫家除了會「畫」也要會「說」，說的內容和深度也是建構畫家個人的特色之一，所以我們希望推動第三種的創作研討會，鼓勵會裡的畫家們以個人自行主辦，針對個人創作的一個主題或一批同質性作品進行研討，邀請協會裡面幾位具有論述能力的會員來擔任評論者的角色，以公開開放旁聽方式，並接受詢答，這樣的好處是除了分享，也可從旁觀者的角度來自我檢視，每一個參與論述的

會員提出不同的見解，有鼓勵有批判，有可能帶給畫家個人很大的心靈震撼，畫家也可以藉由這些評論會員的論述集節成文字檔案，讓自己在創作出版品中有更豐厚的內容。未來亞太水彩協會期待更多人能夠辦理這樣類型的創作研討會。

一場成功的活動，從醞釀、籌辦、進行、結束檢討等，在時間的推移中都是許多人付出的心血，而後續的影響可能長長久遠，因此中華亞太水彩藝術協會也希望透過許多不同形式的活動，除了呈現協會的特色之外，更能夠影響到台灣水彩的未來發展，讓水彩被關注到，讓水彩成爲全民美術，這一直是亞太的一個理想，他必然會因爲我們共同的努力，開出這樣的花朵。共勉之！

中華亞太水彩藝術協會

創會理事長　洪東標

《氣氛融洽的研討會》

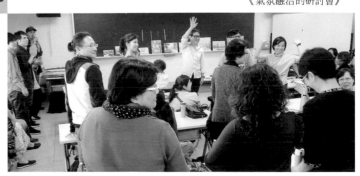

《老師輩們的支持與鼓勵》

中華亞太水彩藝術協會 2022 年春季水彩創作專題座談

序

本會每年辦理春、秋兩季水彩創作及專業知能研討，藉於推廣和提升水彩藝術，今年於 5 月 1 日下午假國立中正紀念堂 3 樓階梯教室舉行。本次活動由林毓修策畫，與談人吳冠德、張家榮，邀請主講者陳品華、成志偉、賴永霖、綦宗涵等四位，在設定主題：水彩風景創作裡的可「述」性，四位主講人依其世代不同，暢談個人對水彩風景畫的創作理念、表現、語彙、風格等各方面提出心得分享，並和與談人進行交相提引論述，最終在融洽氣氛下，圓滿完成本次的專題座談。

科技的進步讓世代的不同越趨顯著，就這四位主講人作品即可看出端倪。陳品華以其成長時空背景為創作題材，對故鄉景物一草一木的眷戀，東部出海口遼闊深遠視野、寧靜樸實氛圍、都是她在在體悟這塊土地，大自然生命榮枯的循環，以她個人觀想、內心的「轉化」、筆下的「純化」，營造了她個人「靜化」的寧靜世界，在無聲勝有聲的境界下，豐富整個畫面。多層次灰調色彩，渾厚沉穩，透明和不透明堆疊中，染出一片淡雅脫俗調子，像似氣質優雅耐人品味美少女。

因為「美」就在那裡，於是展開一次又一次的征途。成志偉的信念使他投入了水彩畫世界。以透明水彩技法，將水的流動沖刷色彩濃淡變化，降低色塊和色塊彼此之間，交接的明顯筆觸痕跡，虛實相融，營造純淨空靈氛圍，朦朧氳氲，空氣和光影漂浮流動在畫面，賦以水墨氣韻生動的山林美學，「詩心化境」追求美的極致，在他的作品中到處可見；尤其是表現一塵不染乾淨俐落的景物，讓人唯恐不小心沾汙而破壞了這個美麗的世界。

利用高低彩度相互交融碰撞，高低明度變化和水分豪邁奔流，構築一張張精彩作品。賴永霖穿梭巷弄間，以「黑」的極度抓住霎那間高光打動人心，所有細節隱藏在低明度空間，充滿無限遐思和想像，這種放空的虛景，若有似無，是要給觀眾幫忙其完成未交代的虛景，虛實之間變化因此增加畫面的趣味性；並且很有自信大筆揮灑，放肆水和彩竄流，只聚焦內心世界再現而不在意攝影的重複。

旅行、寫生、創作是綦宗涵風景畫的三大面向，以其自我「第三空間」的視點觀物，由外而內，物我合一，景為我所用，主觀投射；其風景畫看似客觀寫生，卻不是純粹再現，而是對自然的重新發現。近期的內觀風景，簡化許多闡述性語彙，探討畫面結構，平面空間編排，減弱深度和虛實，極具裝飾美感，色塊間面積大小、高低彩度、明度、冷暖色調相互穿插，形成一首優美的協奏曲。

這次專題座談邀請的四位主講人，由於世代不同，而有不同的四個面向，藉由座談體認風景畫，除了外在形式表相的可「述」性之外，還需具備內涵的表「述」，才能使水彩創作質量兼備，是我們水彩人追求的極致標的。最後要感謝工作團隊的精心策畫和辛苦舉辦座談，感謝洪東標老師學術指導，同時也要謝謝國立中正紀念堂提供場地，使這次座談能夠圓滿落幕。

中華亞太水彩藝術協會

理事長　郭宗正　2022 年 12 月

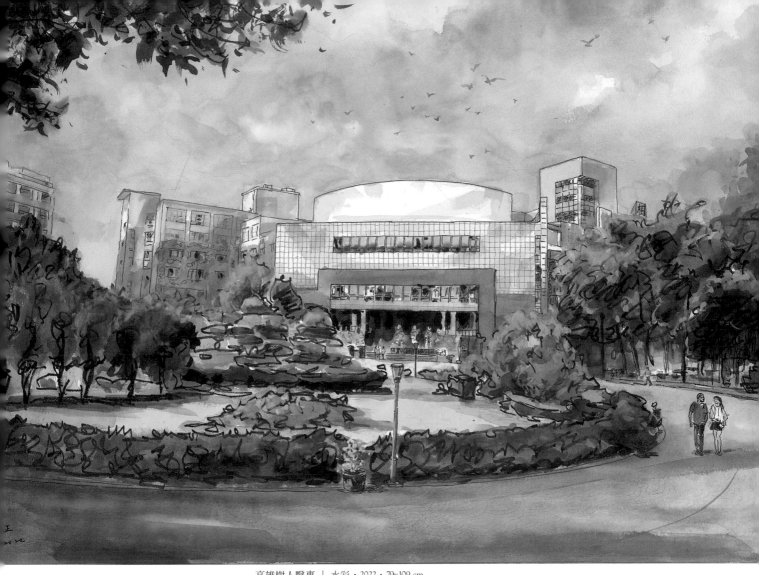

高雄樹人醫專 ｜ 水彩，2022，79x109 cm

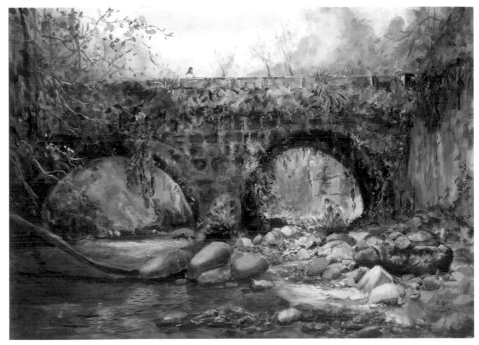

關西古橋 ｜ 水彩，2022，79x109 cm

一件值得努力的事

座談 / 專書策辦人　林毓修

談座談

大自然的光色迷離常讓水彩人流連忘返，當妙手留影同時，是否已投注創作人獨具之理解與體會。不同世代的水彩人有著相同的熱情和堅持，卻也擁有迥異多元的選擇及其詮釋面相；這是一種自由熟成之創造體現，在每位投注創作的工作人心間流串、積蓄成形而展露。

中華亞太水彩藝術協會一秉水彩藝術推廣的宗旨，於 2022 年表訂計劃之春季創作研討活動責由筆者策辦。爲期深化水彩專業知能並提供會員多元精進管道，將原屬創作人內探之專研心路，行於風格技法前的準備和鍛鍊，建構平台于以分享階段性創作組因及心得；逐將原本會員新作研討模式改以專題式深度座談來進行規劃。

台灣這片土地上擁有爲數不少且優質的水彩創作人，本場座談邀集四位在水彩風景創作上耕耘有成或思辯成形的會友，發表各自階段之思籌脈絡和造境心法，也談談風格、技法下的堅持與追求；體解出風景畫表現形式除了風貌記實之外，還有諸多專業體現以及精神內求。

第一位主講者是對原生土地的愛，以美的形式體解深情，化成濃稠筆調回饋於潤澤豐盈之感念的陳品華老師。第二位主講者是用色精準典雅，凝造光、色臨場感受的表現追求，展現出完美而細膩之詮釋堅持的成志偉老師。接著第三位爲我們主講的是創作手法果敢俐落，經由內探對話，循序外擴著訴求明析之探討課題的賴永霖老師。最後一位年紀最輕的主講人是擁有反思辯證的自由心靈，及自體提淬而衍譯出之形色語彙的綦宗涵老師。

席間特別邀請到庶民美術館創辦人，同時也是國內外知名專職創作者吳冠德老師；以及目前於國立台灣師範大學美研所博士班深造，並榮獲兩屆全國美展水彩金獎之優質創作人張家荣老師一同來肩負與談重任。藉其專業之觀看角度，于主觀表述與客觀評析間加乘出水彩藝術的時代刻度，交相提引論述一場專屬於水彩創作心靈之藝術饗宴，期能對台灣水彩藝術水平的推進共盡些許薄力。

書專書

水彩風景此載體的運用，從再現地貌風情到概括取捨的精煉，或物我之心境投射、組構再造的鋪排，一直到主觀象徵的賦予‧‧‧；都于創作人獨具之理解後內化而衍生出多元、創性的發揮空間。因此水彩風景創作裡定然充滿著無窮且迷人的探究可能，也絕對是值得輯錄書寫之課題。

「創作」這個看似艱難，實則與繪畫人息息相關之精神及官能的轉譯狀態，絕大多數創作人經年累進出條條脈絡心得，然此因人而異的創作行爲是否容得探究而歸結出較明晰之論述可能，這是本專書懇切的執行目標。因此除了將此次創作專題座談中主講及與談內容還原並臻至完整之外，還規劃幾位水彩風景創作名家提出其精煉有道的觀點表述。全書由水彩人景仰的李焜培老師名言錄開引出版訴求，再以座談語錄爲重點主文刊載，接著輯結七位名家

專業之觀點深拓議題範疇，提供多元面向的學術參考內容，絕對值得賞讀再三。

本書是由中華亞太水彩藝術協會依多年來「以書養書」之出版模式辦理，由洪東標榮譽理事建議採水彩資訊雜誌副刊方式發行。然為考量內容囊括的完整及多元性，並鑒於此深刻探討之水彩專業書論有其開拓續展的指標性文參價值；經編輯團隊規劃擴增篇幅為 96 頁之專書版本後提議討論，獲理監事會議支持通過並增編預算而遂行。期望藉由座談結合專書之施行效應，能接續開辦不同形式的推廣平台和活動，或可提增藝術欣賞之多面聆聽與導讀選項，開啓觀賞群體的層次深度，進而相對精準地接收、感知包裹於作品外相上意念堆砌的語彙其後端之凝造內涵。

當然更樂見於接續不同專論型研討與出版發表，讓創作不侷限於個人私密感悟之妙不可言狀，而是可供言傳並書文推廣之論述資產。除此也深切地期待能于個人創作行為和觀念的剖析分享之外，還能激發出相對宏觀的視角，即對切身依存之當代意識、文化底蘊以及土地涵養‧‧‧等議題的關注與探討，為現階段水彩藝術發展集結時代藝創精神之參與動能而亦趨連結。

謝感謝

本場座談會正臨 Covid-19 疫情持續蔓延之際，身為策辦人著實忐忑不已。在擔心座談群聚之感染風險下，依然期望活動能座無虛席，給予認真準備的座談團隊們一份正向的鼓勵。倘若沒有主講者：陳品華、成志偉、賴永霖、綦宗涵畫友們，以及吳冠德、張家荣兩位與談人勞心準備和誠摯分享，就無法成就這場座談其專業且深刻之內涵期待。

非常感謝 郭宗正理事長百忙之中特地前來開場勉勵，並精準評析主講者畫風內蘊為本書提要序文。綜合座談時徐江妹、林致維兩位會員的眞摯分享以及劉佳琪副理事長的期勉都讓這場座談豐富而溫暖。之後專業感性的榮譽理事謝明錩老師懇切的心得剖析無不讓與會的會員們創作心靈充盈滿載。最後在學術指導洪東標榮譽理事肯定的總結及讚許下劃下圓滿句點，也由於其多年提倡學養論述提升創作職能的導引下，本會接續跨出堅實的步伐，這並非單靠一己之力可以邁進，而是協力共識下會員熱情與期待澆灌而有所成長。

感謝張宏彬理事、江翊民秘書長和秘書處團隊的鼎力協助！更感謝到場參與的每位老師、先進和畫友們！大家無畏疫情，給了自己一個創作心靈的聆聽機會。在追求水彩藝術的果決與熱情上，絕對值得給自己一個最熱烈的掌聲。

出版一本水彩創作人為主體論述之專書，著實得肩負期待指數的壓力。然就像初次以較深入探討方式所舉辦的座談會，僅能就現有資源和能力來發揮侷限效能，期在提供創作知能成長機會之拋磚引玉，實無過多縝密的效益評估。編輯過程中銘感於吳冠德老師戮力齊心的提點益助，才讓一份值得努力的

想法逐步實踐而具體成形。當然，我們現在構築的
不過是在台灣水彩藝術薈萃而豐饒的土地上，開引
出一道道水渠引流串接；藉此當代書論之載錄而有
機會領略諸位大家們多年投注的心法養分及其勤耕
後耘養之藝術良田。興許這份執著念想在執行中備
受眷顧而順遂許多，尤其在名家觀點邀稿時大方支
持的溫暖回應，都予編輯團隊注入提振活水而多所
期待，特提列書之：

李焜培／梁丹貝

郭宗正

洪東標

特別感謝：
◎李焜培老師的夫人 ─ 梁丹貝師母費心整理出李老師之相關文章供提
粹並澆灌創作心靈。

◎黃進龍教授為期提升專書之學術定位，除特別就其創作風格之精湛觀
點書文點題之外，還特邀中國美術學院教授暨知名水彩創作人 ─ 周剛
老師之《道內象外》專文，提引水彩創作道上之思考智慧。

◎台灣水彩領航名家 ─ 謝明錩老師多年來深具內涵表述的創作觀點，
精載提文論其水彩風景之形意念轉間的藝術思辨心靈。

◎國際水彩名家 ─ 簡忠威老師特書精闢專文，于水彩風景創作一份誠
摯而透澈的解析分享。

◎專職水彩創作名家 ─ 童武義老師，梳理其多年畫境、技法衍譯之研
究心得于以饗之。

◎創作名家 ─ 張宏彬老師，以其多年美教領略和寫景抒情之心創理念，
特撰文分享。

◎創作名家 ─ 劉佳琪老師集其多年全國性大展肯定與專研之心法，特
述與水彩人分享之。

吳冠德

張家榮

成志偉

因為有您而「藝」發精彩！

周剛

簡忠威

陳品華

謝明錩

童武義

黃進龍

張宏彬

劉佳琪

綦宗涵

賴永霖

策辦人／林毓修

0 2

Discussion Quotations

讚頌鄉土・慢讀山海跫音

圖・文 — 陳品華

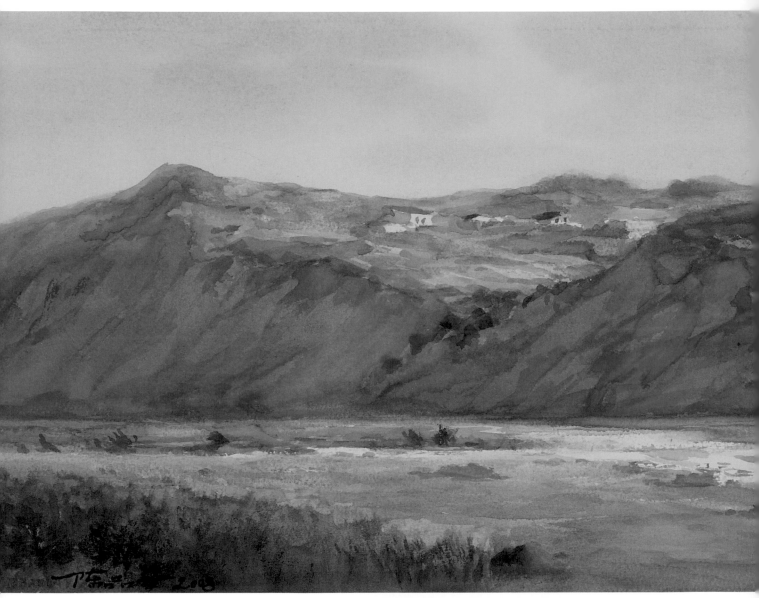

卑南溪畔 | 水彩，2008，76x28 cm

成長背景與藝術養分

創作源自卑南溪母河的孕育

最初創作的動機是想描繪家鄉台東的美好，讓人珍
視這個地方。感謝雙親讓我與這塊土地有很深的連
結，也因爲感念祖父輩從台南遷居後山拓荒的堅忍
精神，於是期許自己將這深藏風沙水痕的故事，隨
著太平洋的風吹拂過幽山靜水，陳述在作品的每一
筆觸裡。

求學階段幸遇水彩名師

國中階段幸運的遇到水彩名家陳甲上老師，他常帶
領我們到處去寫生。師專階段又很幸運的遇到水彩
名家曾興平老師，他常在課後額外教導我們畫畫，
並提供個人藏書供我們閱讀。師範大學階段，得到
許多老師們的教導，尤其是劉文煒老師與李焜培老
師，更是開拓了我對水彩藝術的視野，所以我就成

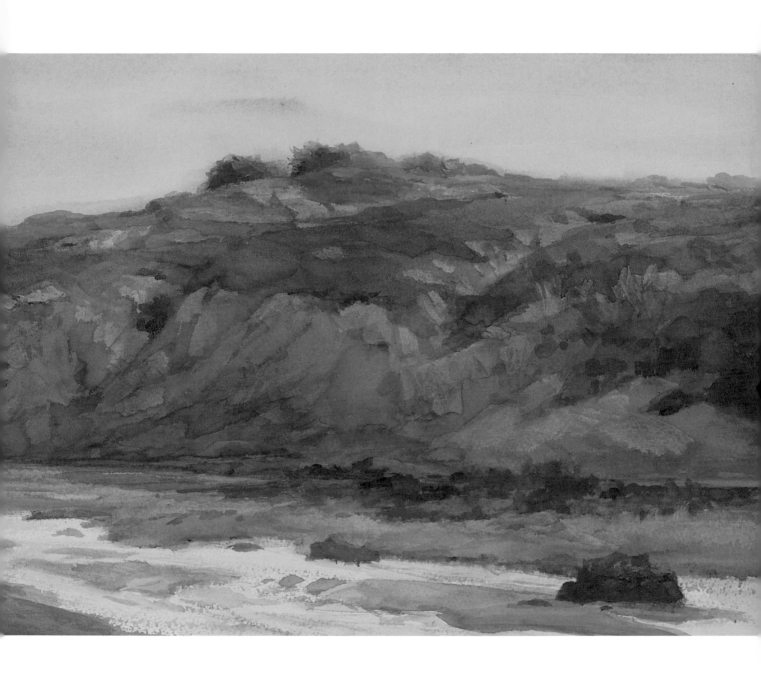

了水彩藝術的愛好者與創作者，在此感恩一路走來
指導過我的老師們。進入中華亞太水彩藝術協會
後，長輩老師們的提攜及畫友間的經驗分享，促使
我更加堅定地走在水彩創作之路。

圖說：國中求學階段

與家鄉的山海之約

當太平洋的風輕嘯，雖繫不住漂泊的流雲，卻喚回遠遊的旅人。感恩父母、親友溫暖了我曾灰濛的心，感謝山海的樸實自然，感動了我對藝術的嚮往，故鄉依然守候著美麗的容顏靜待歸人。卑南溪始終吟唱著歷年來的滄桑故事；富源山丘依著時令展現強悍的生命力；縱谷璀璨花海及清新稻香，用滿滿的幸福感，想告訴我們要珍惜守護生養我們的大地與家園。

為了創作題材，我經常像候鳥般返鄉尋找讓我難忘的家鄉景物。夏日享受太平洋的風拂面而來，冬日體驗海風狂掃的滋味，在三仙台靜聽最美的天籟之音，在杉原海水浴場踩踏最柔軟的沙地。大自然不僅提供我創作的靈感，也帶給我人生的啟示，讓我學習沙灘的柔軟，學習礁岩堅毅的精神，學習大海深廣無邊的胸襟。

個人繪畫表現特點與方式（作品－卑南溪畔）

1. 色調：以渾厚豐富多層次的灰調子經營畫面，講究色調沉穩耐看。

2. 技法：常運用透明與半透明夾雜的手法，加以重疊洗染進行創作。

3. 情感：誠實的忠於自己，誠懇的描繪深受感動的景物。呈現質樸的風貌，寧靜樸實的氣氛，表達對土地的深情以及對大自然生命榮枯的循環體悟。

4. 畫面結構：採取寫實的手法，以遼闊的視野營造

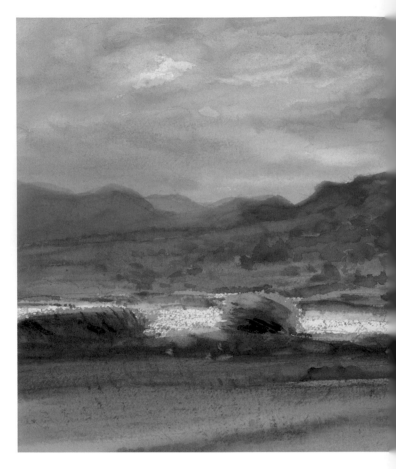

深遠的空間，追求體積的厚重質感與量感。

創作內涵 –
探尋內心的世界，展現內在的感受

畫是無聲的語言，能散發人性的光輝與生命的價值，傳達生活的體悟。

李焜培老師的至理名言：「肉眼觀物，心眼造境」，常做為我創作的依循原則，將「肉眼所見」轉化為「心眼所現」來呈現內在的感受。所以創作內涵的深度，表現在個人觀看景物的方式及傳達內在的感受與情感。透過重組內在的心靈風景來深化意境，才能將心中的理念、感受、情感、觀點，透過結構與形色的安排、筆觸的表現，轉譯在畫面上，讓人讀賞其內涵哲思，讓人體會創作者的意念。

〈1〉如何將「肉眼所見」轉化為「心眼所現」？以實景和作品做對照說明

作品《秋行》我想表達利吉惡地的地質風貌，山體

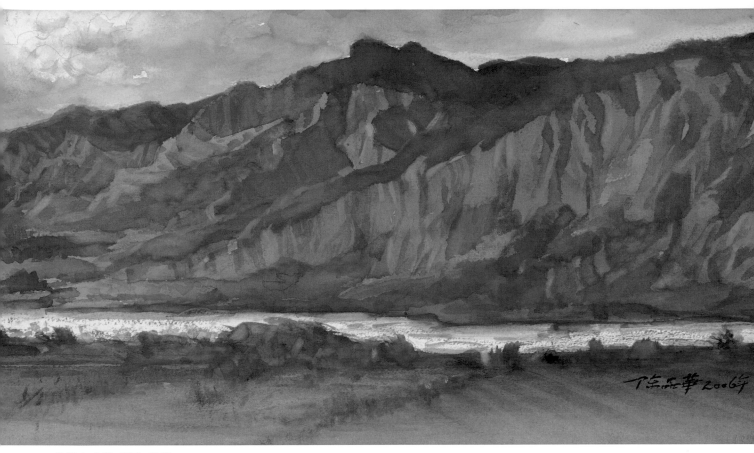

秋行 ｜ 水彩，2006，76x28 cm

在夕暉中稜線光影的明暗變化。紅赭色爲主色調配綠色做補色對比。前景簡潔明快襯托後景繁複精彩的稜線律動感，展現寬廣獨特的地貌。

作品《卑南溪之晨》清晨的溪水熠熠生輝讓人著迷，爲了使閃耀的河面成爲焦點，使用大排筆刷白的技法，並安插點景人物來幫　點忙。爲了使晨光更加柔和，前景採用暖色調遠景寒色調營造深遠空間，並洗染遠方的霧氣，烘托晨間的柔光感。

《秋行》 ｜ 參考照片—利吉惡地

《卑南溪之晨》 ｜ 參考照片

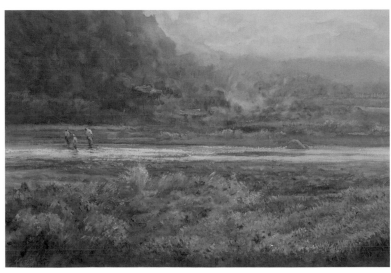

卑南溪之晨 ｜ 水彩，1997，56x38 cm

作品《澄靜時刻》捨棄照片中大面積的倒影，以灰調沙灘來鋪陳清晨的澄靜氣氛，遠處的樹叢反覆洗染提高明度降低彩度，洗出朦朧寧靜的感覺。接著安排大塊暗色礁岩破除畫面灰調的沉悶，並擺上一道動人的天光讓明暗差對比強成為主焦點，岩石下方幾條倒影及碎石用來增添趣味。

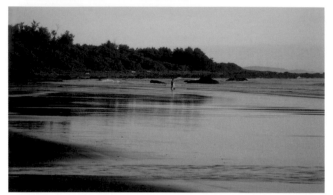

《澄靜時刻》 ┃ 參考照片

澄靜時刻 ┃ 水彩，2015，56x38 cm

〈2〉做孤獨的探訪者，靜心與大自然對話

作為風景畫家投入大自然的必要條件是熱愛它、觀察它、掌握它面貌的特質，才能發掘大自然蘊藏的無限生機。靜觀皆自得常來自探訪者獨自一對一專注專情專一的與大自然對話的領會。長期體察四季朝夕晴雨的變化，只要有心有情，它總是在那兒與你呼應，並回報你款款深情。

〈3〉孤獨探訪富源山丘的代表作 ─《秋雨來過》

《秋雨來過》這幅作品想傳達對富源山上早秋的印象，沒有實景照片可參考，只能從記憶中去拼湊尋覓。以下這段話是內心深處的感受：薄霧輕攏

的秋日，雨來過，輕撫了柔細的草原，也鎖住了遠方山頭的迷濛，早秋的富源山上總提早讓人嗅到曠野蒼茫的風情與色彩。畫完此作我更明白為什麼需要走入自然景物中，去踩踏那片山丘，去嗅一嗅被雨潤澤後的乾旱草原是什麼氣味，去細察雨後雲霧徘徊山頭是怎樣的輕柔，微風來時是如何搖動樹梢草葉，恐怕還得仔細凝神靜聽風聲雨聲如何交織在這片讓人早已遺忘的角落，之後細細的存入記憶底層，深情的收藏在內心深處…。也許有一天，這些深刻的體驗在你提筆時就突然跳到畫面，指揮你如何運筆用色，你就自然地知道這裡多抹一點紅那裡少塗一點綠。

創作心境轉折三部曲

讚頌美景書寫感動；關注環境表達感慨；隱喻手法表述疼惜。

早期創作總是全力讚頌家鄉的美景，抒發內心的感動，後來開始關注環境的變遷，表達心中的感慨。例如《三仙變奏之一》，是畫早期三仙台純樸原始的樣貌，後來隨著觀光的發展，地貌逐漸開始改變。我以三幅不同景觀及遊客多寡，表達地貌遭到破壞後，大自然原始野性之美就難以挽回的遺憾。接下來創作心境另一個轉折點，是在民國九十八年八八水災重挫台東帶給我內心很大的衝擊時。面對家鄉滿目瘡痍的慘狀，見到海灘堆滿如屍塊般的漂流木

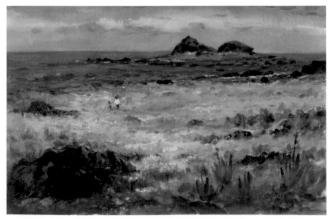

三仙變奏之一 ┃ 水彩，1992，56x38 cm

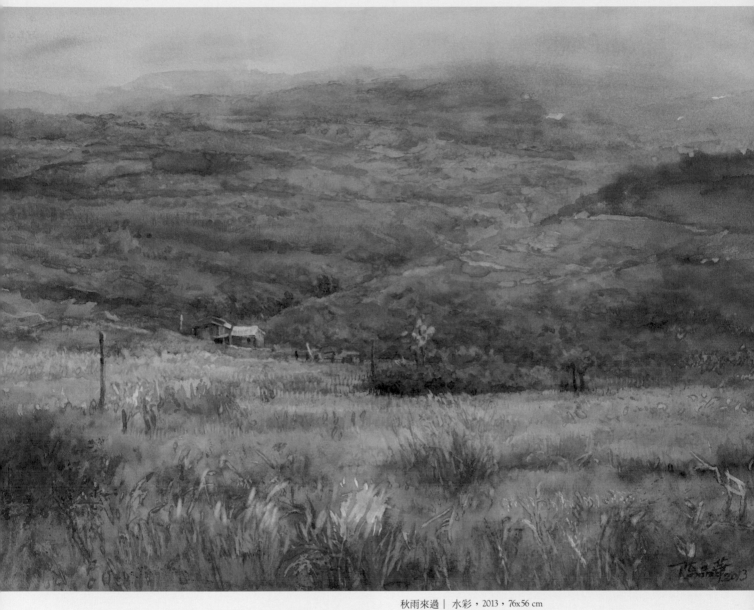

秋雨來過｜水彩，2013，76x56 cm

三仙變奏之二｜水彩，1992，56x38 cm

三仙變奏之三｜水彩，1992，56x38 cm

時心都碎了。我曾寫下一段沉痛的心情：我們在興昌海邊相遇，彼此凝視對方許久…，我同你一樣，靜立風中，任海風挾雜沙粒狂襲而來，你沉默的見證令我無語。

◎面對災情以隱喻手法表述疼惜的代表作品：

我一直在思索著…，身為台東人，能為家鄉作甚麼？身為創作者，要以何種心境觀點來述說？我不想用激烈的控訴手法來表達，我想以溫和隱喻的方式提醒世人，期望我在作品中注入的關懷與呵護的情愫，能讓人珍愛我們身處的環境。

作品《凝視》：災後隔了數年畫這件作品時，心情仍像被海風吹亂的雜草一樣無法平復…。豎立在草坡的殘斷樹幹，是我想以紀念碑的形式去安撫再也回不了家的樹魂，並以青山白雲陪伴它們，同時祝福它們的後代子孫在這塊土地上繼續繁衍·成長·茁壯。

作品《天佑都蘭灣》：不只是表達都蘭鼻景觀的獨特性，最期盼的是能留駐這份純樸的美。高高挺立的椰子樹像勇士般守護著原住民保留地，悍衛著都蘭灣不遭到破壞，依然可保存不被文明建物侵犯的原始狀態。

作品《舊船就在那兒》：描繪的是早年對都歷海邊的懷念。當年海邊綠草如茵躺著幾艘美麗的船隻，如今綠草不見船也消失，對我而言是回不去的美麗與哀愁。

刮鬍刀片的運用技法

早期描繪三仙台礁岩系列時經常採用的技法，顏料濃稠些半濕狀態下進行，當下即可掌握明暗層次的豐富性，塊狀大小的俐落變化，最適合表現粗曠的礁岩質感。

作品《海邊的沙地》──掌握光影明暗層次的豐富性。
作品《溪石對語》── 刮出簡潔俐落的效果。

凝視 ｜ 水彩，2013，76x56 cm

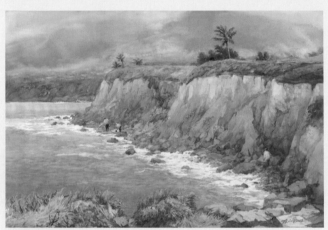

天佑都蘭灣 ｜ 水彩，2012，112x76 cm

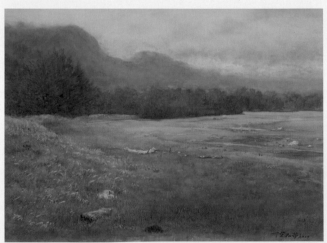

舊船就在那兒 ｜ 水彩，2015，76x56 cm

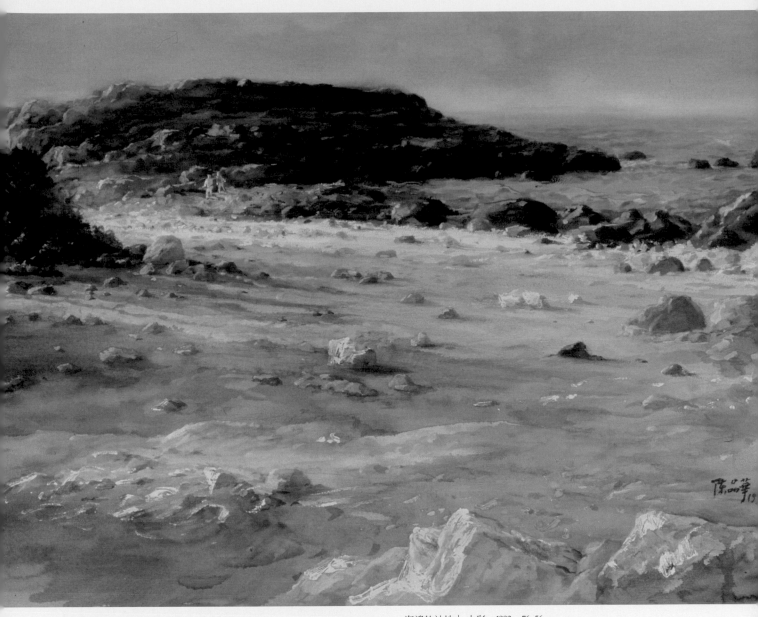

海邊的沙地 ｜ 水彩，1992，76x56 cm

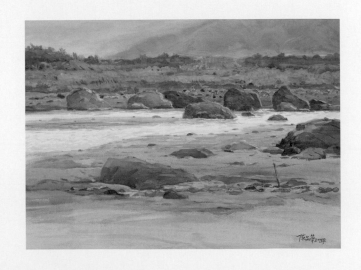

溪石對語 ｜ 水彩，2005，76x56 cm

主題探討系列作品介紹

主題探討系列容易深入主題的面貌，增加描繪熟練度，掌握內容精準度，甚至提升意境的高度。

〈1〉陽光系列

靜靜地領會光影隨時間的挪移，呈現各種不同的氣氛與色調，同時散發生命的氣息。

作品《島上的某一天》— 清晨約 5—6 點，大地即將甦醒的迷濛時刻。

作品《陽光之約》— 前景安排一棵高明度的樹使畫面的光影更加閃耀動人。

〈2〉溪流系列

卑南溪是祖父輩遷居後山開墾土地所仰賴的水資源，河水常是渾濁湍急向東奔流入海，然而平緩時蜿蜒如閃亮的銀帶般流經灰濁的礫石河灘面，那是溪石對語最動人的一刻，我藉著溪水展現它生生不息的生命。

作品《卑南溪河床的沙地》— 描繪河床沙地的細膩變化，中遠景使用了刮鬍刀片的技法，近景的柔沙採渲染手法。

〈3〉山丘系列

在強勁海風嘶嘯後有種寧靜雄偉的沉穩是我對於家鄉海岸山脈的整體印象。隨季節更迭展現強悍但豐饒的生命力是對富源山丘長期觀察的體會。當領會到山脈盛大謙沖穩重的秉性時，才能更貼近大地生命的厚度。

作品《都蘭關》— 民國 79 年的舊作，採不透明厚重粗曠的筆法描繪都蘭村附近的山景。

作品《山的呼喚》— 輕柔輕透的筆法，表達慢讀東海岸時感受雲霧籠罩山頭的詩意。

〈4〉雨霧系列

在三仙台本島的初冬，雨霧彌漫而來，有時遇強風挾雜冽雨更顯料峭寒意。

作品《三仙故情》— 三仙台本島灰濛濛的雨霧，以灰調的紫和綠色統整畫面。

〈5〉大地草原系列

大片乾草坡對我而言是挑戰性高的題材，處理不好就顯雜亂，但那是我從小眼目所見的熟悉景物，怎不入畫呢！

作品《都蘭小村》— 褐色乾筆法表現臨秋之際已顯乾枯的鄉野，再洗出亮白芒花。

結語

畫家的作品如果不能讓人記得人間的溫情、土地的芬芳、歷史歲月的痕跡、鳥兒的歡唱、和四季的容顏以及增進人類生活品質的美感經驗，那有什麼崇高的價值可言呢？但願我的作品能感動人心、淨化人心，將美畫進人們心中，讓人感受到生命的美好和喜悅，進而細品生命的風華。

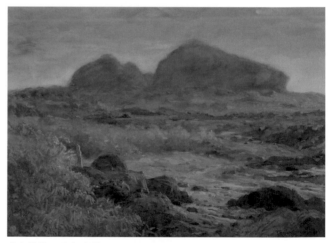

島上的某一天 ｜ 水彩，1993，76x56 cm

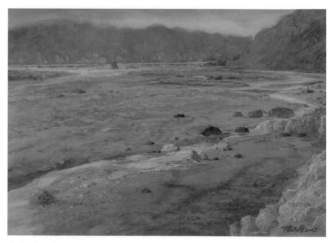

卑南溪河床的沙地 ｜ 水彩，2005，76x56 cm

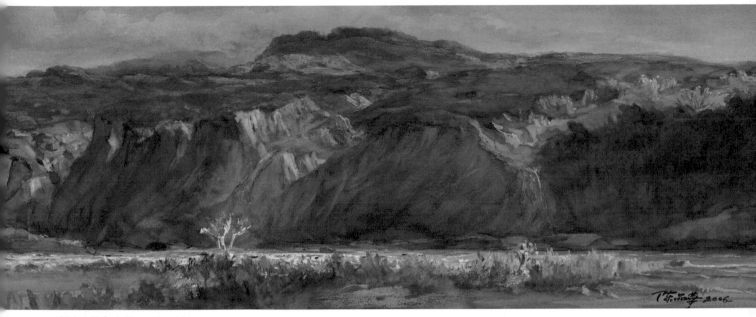

陽光之約 ｜ 水彩，2006，76x28 cm

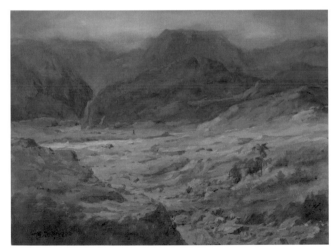

都蘭關 ｜ 水彩，1990，76x56 cm

山的呼喚 ｜ 水彩，1997，76x56 cm

三仙故情 ｜ 水彩，1992，76x56 cm

都蘭小村 ｜ 水彩，2013，56x38 cm

以自然為題，美的極致追求

圖・文 — 成志偉

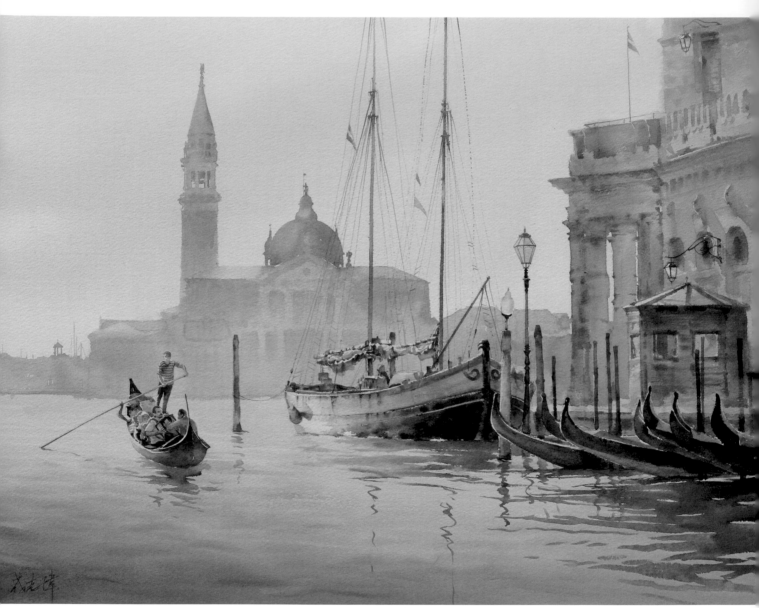

片刻永恆 ｜ 水彩，2015，56x76 cm

自小嚮往與自然為伍，悠遊於天地之間的恬靜生活，「自然景觀」便成為我主要的創作題材，爾後則透過異地旅行汲取更多的創作養份。攝影是我創作不可或缺的重要工具，它協助我記錄就像第二雙眼睛，唯有看得精確才懂如何精簡。在媒材的使用上，以透明水彩來創作，希望以最純粹最原始的元素「水」、「彩」進行創作。作品面向包括：地景的描繪、節氣的氛圍與形境的創造。希望透過內心對美的追求，來回應大自然所帶給我的感動。

圖說：旅行中背負著重達 8 – 10KG 的攝影器材是我最甜美的負荷。雪地裡山頂上一路征戰。

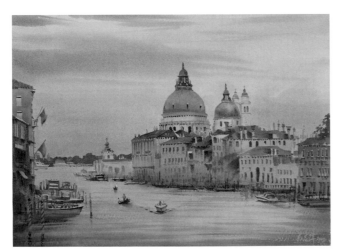

大運河與安康聖母教堂｜水彩，2020，28x38 cm

我理想的風景畫

在畫作中表現溫度與真實色彩

不只借景抒情，我希望我的作品能蘊含強韌的生命力，可以療癒人心充滿正面能量，因此我特別重視光的表現。光可以是幽微的，可以是熾熱的，可以是璀璨的，可以是充滿想像的，更可以是感動人心的。期待觀者在作品當中可以感受到季節與溫度的變化。畫雪地感受到刺骨的冷空氣，畫春天感受到陽光輕撫的暖意。體現光在不同時刻所產生的細膩變化，清晨的、正午的、黃昏的……將我所感受到的光、節氣、氛圍留在畫面中。我重視色彩，用色

追求眞實，以基本色來調合千變萬化的色彩，利用中間色調創造出寧靜舒適的感覺，柔和典雅的色彩是我所鍾愛的。

在暢快寫意中，保有對古典精神的追求

水彩最困難也最迷人之處，就在於水份掌握，我追求暢快淋灕水色交融的自然灑脫，同時在景物的描繪上也力求古典精神的實踐，保有素描的精確、柔和的色調，唯美的追求。

傳遞一時一地的抒情光景

期許自己以逼眞手法表現自然的外貌，捕捉大地瞬息變化的眞實性，追求光線和氣氛的極致表現，並且致力於探索自然界的內在生命，力求在作品中表達出我對自然的眞誠感受。

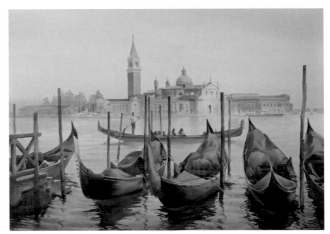

靜謐時分｜水彩，2015，56x76 cm

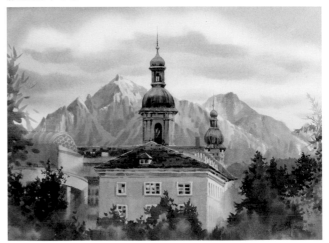

遠方教堂的鐘聲｜水彩，2021，28x38 cm

個人特色與表現技法

東方水墨筆法

在工具的使用上，以毛筆爲主，水彩筆爲輔。
毛筆的特性在於筆峰的變化性強，筆毛的材質與組成比例具備多樣性，可創造出水彩筆無可比擬的優勢，它幫助我在運筆上更加豐富與自由，起筆、收筆、轉筆、側峰……我將東方水墨的筆法注入到作品當中，讓畫面更加生動。

濕中濕衍生技法

水彩的技法中，我特別喜歡濕中濕的技法。即使在大面積的作畫時，我也使用縫合的方式完成底色，在限定的時間內，紙張未乾的情況下，進行濕中縫、濕中疊。作畫時，我讓畫板直立，去感受水、感受濕，讓畫面產生流動之美，彷彿空氣在畫面遊走。由於難度較高，行筆的快慢、水份的掌握就更爲重要，這也是水彩奧妙之處。

西方色彩美學

著重在點線面、色相、明度、彩度。在這裡我比較著重在面與色的變化，將明度、色相、彩度用在面的關係，不論是點或線我都把它當成面來看待。在色彩的配置上利用寒暖色的變化營造氛圍，運用色彩的明暗與彩度變化呈現空間。

日安！布拉格 ▎水彩，2010，56x76 cm

湖畔的晨間散步 ▎水彩，2020，56x76 cm

燦爛千陽｜水彩，2020，38x56 cm

流淌的美好時光｜水彩，2021，56x76 cm

畫好一幅風景畫，從寫生開始！

寫生在我的創作歷程中，扮演了很重要的角色，它讓我看見了
「色彩」，提昇了我在色彩上的表現。對初學者來說，更是最
好的訓練方式。從選景構圖、空間透視、色彩表現、明暗對比
……等等，透過風景寫生的訓練，繪畫得以提高與昇華。

通常我在寫生時會先決定目的，純粹只是即興創作？或是爲了
未來創作而爲的前置作業？依其目的會有不同的方式與結果。

以太魯閣寫生的案例來說

當時是參加中華亞太藝術協會所舉辦的一場寫生活動，每位參
與的老師都必需在這次的旅行中進行創作，完成的作品也將會
正式展出。我當時選擇了很具代表性的「長春祠」。寺廟建築
有東方韻味，又有清泉瀑布自岩壁中湧出，水花四濺意境優美，
完全是我心中美的理想型。當下我便決定要創作大尺寸，也因
此這次寫生變成爲我大型創作的重要依據，寫生的目的就是儘
量採集、觀察、感受與記憶，還原我所見。（見《實例分享一》）
下午多出來的時間，我便隨意走走臨時起意地畫了第二張作
品。這張作品所描繪的實景，原來是沒有雲霧的，我覺得有些
無趣，便合理地帶入了想像，自由地加在作品中，希望可以營
造出空靈的感覺，讓平凡的景色不平凡。（見《實例分享二》）

太魯閣系列的轉化與衍生

2019 年參與了一場由中華亞太水彩藝術協會與太魯閣國家公園
共同主辦的「峽谷千韻 藝術家看見國家公園」活動，先由太
管處的專員帶領我們探訪勘景，接著由藝術家自由選題進行創
作。就在那次的機緣下，我看見了太魯閣的美，陽光射入高聳
峽谷，璀璨耀眼，光影在山巒、在溪谷、在岩石間變化萬千，
點點成金，色彩在我眼前耀動。在此之前，我的太魯閣記憶只
停留在童年模糊的印象，九曲洞、雁子口、長春祠，舟車勞頓
與陰霾的天氣，我想記錄眼前這片既鮮活又色彩繽紛的世界，
太魯閣不只峽谷，還有更多更多，於是太魯閣創作系列誕生，
除了地景的描繪外，亦著重表現光在景色之中的細膩變化。

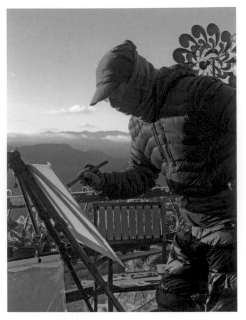

圖說：我注重寫生的裝備（從穿著到工具），以創
造舒適的作畫環境。

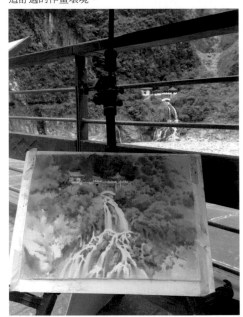

未來創作的衍生，前置資料的採集
《實例分享一》太魯閣現場寫生：長春祠

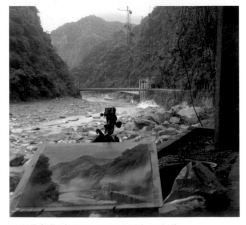

以即興創作爲目的，可自由加入想像
《實例分享二》太魯閣現場寫生：寧安橋

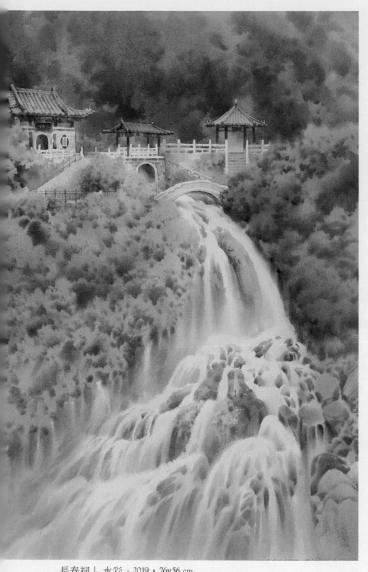

長春祠｜水彩，2019，76x56 cm

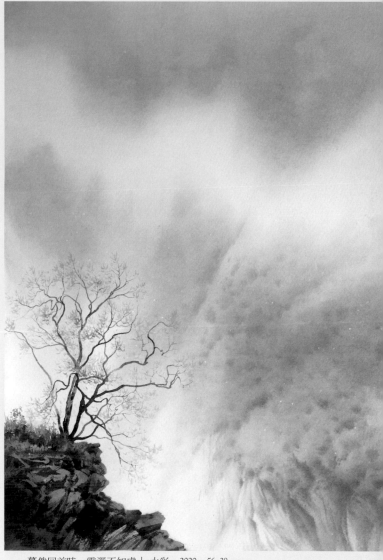

驀然回首時，雲深不知處｜水彩，2020，56x38 cm

《長春祠》先前的寫生經驗，奠定了後期創作的基礎。雖然是同樣的景物，但畫面尺寸加大，細節的描繪也更加精確，山壁、寺廟、栱橋、岩石的空間透視，飛瀑潺潺的韻律，水花四濺的水氣，都是我想挑戰且加以詮釋的風景。

我運用水墨的筆法與濕中濕的技法，呈現柔和的飛瀑，在畫面中營造水氣與霧氣感，呈現有如仙境般的想像。

《驀然回首時，雲深不知處》當日天氣陰，我走在錐麓古道上，雲霧忽聚合忽又散，一個轉折，對岸的枯樹昂然矗立於眼前，飄浮於氤氳之間，忘情於天地。

我運用水墨的筆法勾勒枝幹形體、岩石紋理，濕中濕的技法經營大氣空間。

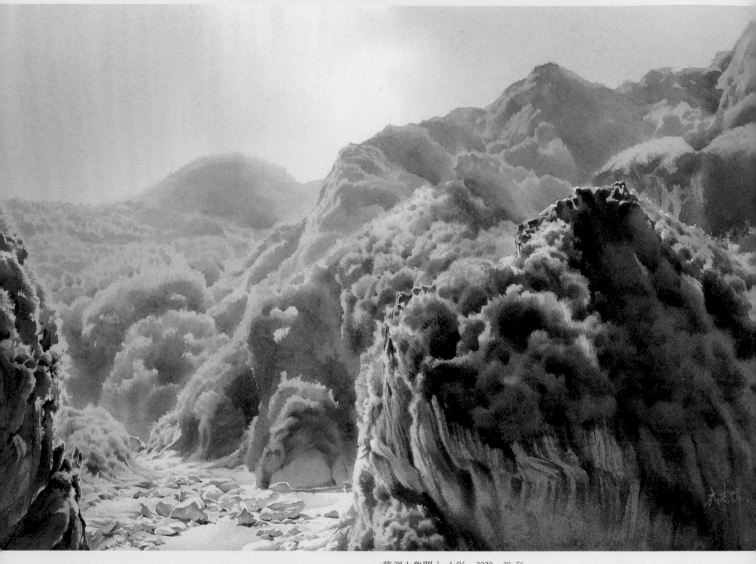

夢迴太魯閣 | 水彩，2020，38x56 cm

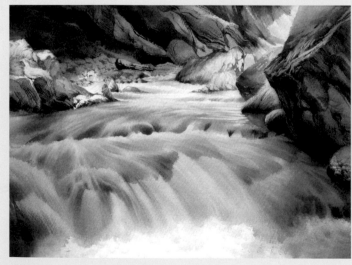

浮光綠水流 | 水彩，2020，28x38 cm

《夢迴太魯閣》層層疊疊的山頭，因著光的照耀，由遠而近從模糊到清晰，空間感穿透視野，彷彿走入風景裡。我利用色彩營造出層次空間，表現山的層次變化。

《浮光綠水流》清澈湛藍的立霧溪，在太魯閣峽谷間川流不息。陽光穿越而來，閃閃映照在河床、水花、岩石上，耀眼奪目。我利用寒暖色的變化，營造出清晨第一道曙光，映照在碧綠的溪流上那幽微靜謐的美感。

《峽谷天光耀清溪》沿著立霧溪的峽谷風景線，眼前所及皆是壁立千仞的峭壁、斷崖、峽谷、連綿曲折的山洞隧道、大理岩層和溪流，天光射進峽谷，各種光影的變化沿著崖邊巧妙延伸，表現出空間透視，大氣貫穿峽谷的通透。

《祥德寺》座落於立霧溪谷的祥德寺，有台灣九華山之稱，巧妙安靜地佇立於壯闊的景緻中。天光映照著千姿百態的山峰與正植枯水期的溪床，山巒的綠色變化與灰白色的河床，岩石在光的照射閃閃發亮。

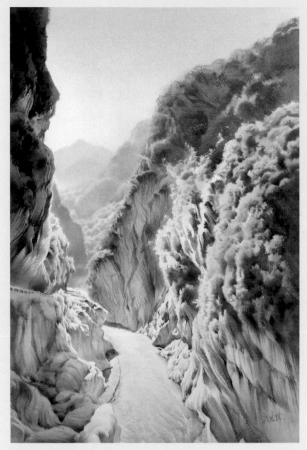

峽谷天光耀清溪｜水彩，2020，56x38 cm

祥德寺｜水彩，2020，38x56 cm

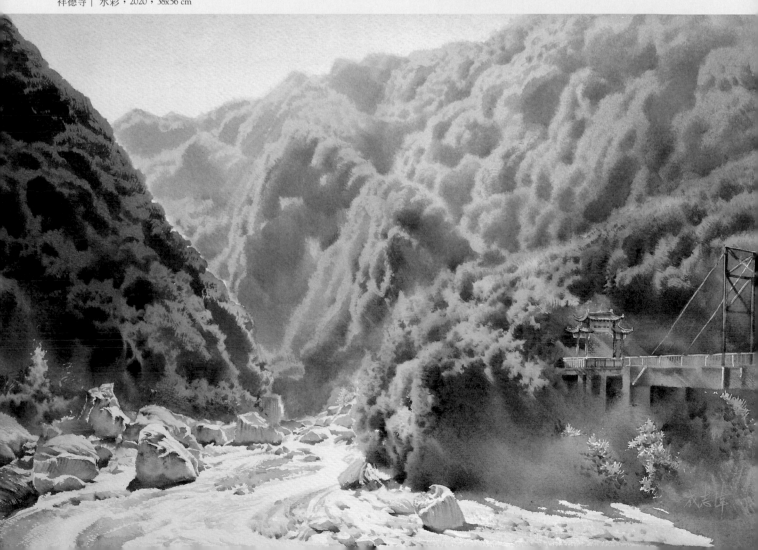

形境的創造

一幅好的風景畫創作，並不只局限於單向地描摹對象，而是以客觀自然爲基礎，透過個人獨特的感受，創造性地將自然形態的美，升華到藝術形態的美，反映出創作者的理想、願望和情感。近年的水彩創作，反應了我在繪畫上的追求與實踐。水份掌握與行筆的節奏，不著痕跡的接色，領略乾濕技法的精要，融入新古典精神，透過反覆的實踐，提煉美感，形塑風格，試圖呈現空氣感、流動感、眞實感，以追求「美」與「自由」爲最終目的。

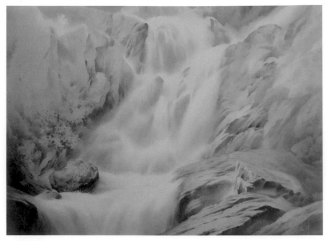

飛瀑影日光｜水彩，2020，56x76 cm

《飛瀑影日光》直瀉而下的溪水像朦上面紗的神秘女子，在晨光中輕撫著山壁間裸露的岩石。陽光的明暗漸次變換，水流與溪石肌理相映成趣，試以濕中濕技法，探尋水流筆韻的奔放之境，表現水氣蒸騰的通透感，飛瀑如髮絲般輕盈的流動感，構築我心中美的境地。

《與浪同行》行進中的大船，航行在波濤洶湧的浪頭上，相互激盪中綻放的浪花，美麗又凶險。太陽即將衝破黑暗，引導著船駛向光明的未來。我以濕中濕、濕中縫、濕中疊的技法，完成此幅作品。在每一次的下筆，都像是一場驚心動魄的冒險，心境的轉折就如同破浪而出的大船。

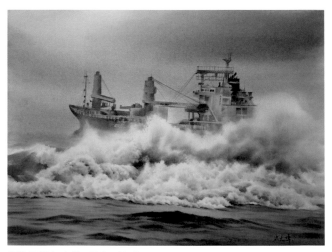

與浪同行｜水彩，2019，56x76 cm

《飄渺之間》登上阿爾卑斯山後，眼前壯觀的景像始終震撼著我。記得當日天氣不佳，雲層時聚時散。偶然透出的微光，投射在冰冷的山脈上，色調產生了細微的變化，柔和又優美。山的稜線也順勢清晰，層層疊疊、峰峰相連，雄偉的山勢、渾厚的質地，都讓人無法忘懷。這幅作品是我對畫山的細膩追求，運用色彩的明暗與彩度變化呈現維度空間、以寒暖色的變化表現溫度與光。

飄渺之間｜水彩，2013，56x76 cm

秋的交響詩｜水彩，2022，56x76 cm

《秋的交響詩》趕在奧入瀨溪最美的金秋時節造訪，沿著溪流沿岸一路健行。溪水湍急，澎湃地打在岩石上穿過樹林間，匯集的水勢往低處去，淙淙的流淌聲劃破寧靜，楓紅與銀白色的水花相映，秋的饗宴宛如一曲交響詩，流過心間，洗淨一身的疲累。

光速慢步・賴永霖水彩創作自述

圖・文 — 賴永霖

永和冷雨｜水彩，2022，38x27 cm

在當今的時代，如何於速度的洪流中放慢步調，找到屬於自己的節奏，我認爲是每個創作者都會面對到的課題，「放慢」是對於「速成」的積極逆反，從選擇研究水彩的那刻開始，「慢」便是我對自己這幾年創作轉變的理解。以下我將就「創作動機、形式與內容、作品歷年轉變、結語」四個部分來分享我這幾年的經驗，而在進入自述前，我想先提出一個問題：「創作／觀看一件作品時，你最在意什麼？」

我的成長過程與創作動機

回憶起自己最早接觸風景繪畫，大概是在國中的水彩課，當時對風景水彩並沒有多深刻的體會，但在眾多的水彩畫題材中，最喜歡的就是風景，國高中只要是能自由發揮的水彩作業，我都是畫風景。大學時就讀臺北藝術大學，比起繪畫能力，接觸了更多當代藝術的啟蒙，為了去思考當代性的藝術問題，創作便不再僅是美感經驗的表達，在工具理性的思維下漸漸放棄了以平面繪畫做為材料出發的創作模式，取而代之的是以行動、影像、裝置為主的形式，以致於我在大學及碩士的八年間，存在著沒有繪畫創作的斷層。

大學及碩士由於創作性質的關係，我的作品比較像是對外發表理念的途徑，不過自 2016 年起，我開始改變這種創作習慣，並重新建立我與創作之間的關係，比起面朝觀眾，更傾向與自己說話。我開始專注在水彩創作，特別喜歡畫生活中的風景，它通常是不經意找到的，也許是永和的街道、又或是旅行的所見。我希望透過畫面呈現出來的是我對世界的感受，不僅是單純視覺的再現，還包括觸覺、聽覺、情緒、甚至是記憶，例如光的溫度、雨的濕度、人的喧囂、乃至時間的流動性，這些都是我試圖從畫面中詮釋出來的，我無心用水彩去重複攝影已經完成的事情，而是更重視再現以外的部分，比起清楚畫出某個指定的地點，我更傾向它是一種意象，若能掀起觀眾記憶的漣漪，駐足欣賞須臾，對我來說就夠了。

雨中台大｜水彩，2022，38x27 cm

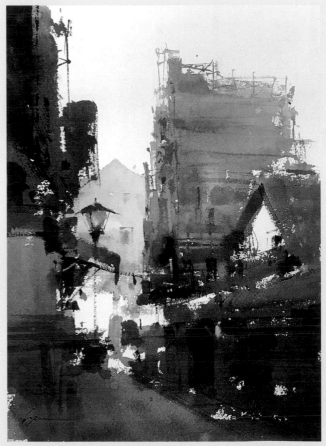

苗栗寫生｜水彩，2021，40x30 cm

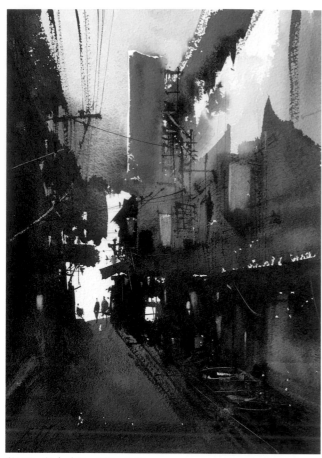

彩虹巷－紅｜ 水彩，2020，38x27 cm

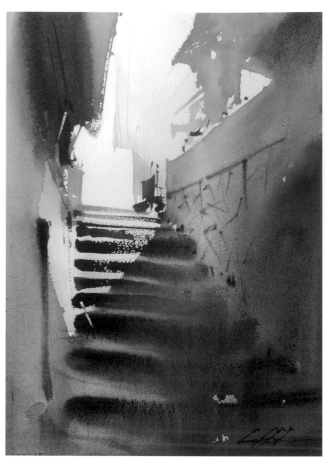

彩虹巷－黃｜ 水彩，2020，38x27 cm

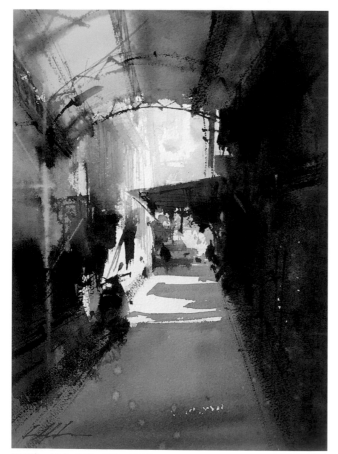

彩虹巷－綠｜ 水彩，2020，38x27 cm

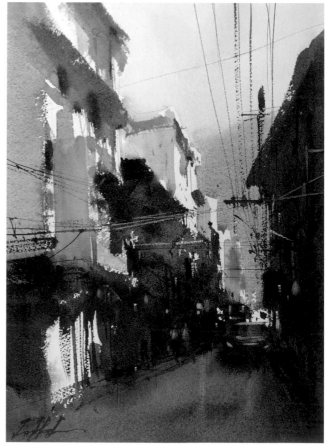

彩虹巷－靛｜ 水彩，2020，38x27 cm

形式與內容，技術與我創作的關係

如果問我：「眾多媒材爲什麼選擇水彩」，那我的回答是爲了便於「寫生」。

我對寫生的興趣有部分來自於對巴比松畫派的嚮往，在 19 世紀，歐洲藝術學院仍以文本型繪畫爲流行的時代，一群畫家有意識地選擇不再生造虛構的畫面，而是走進生活，面對面地感受眼前所處的世界，然後將這些生活的實景描繪下來。時隔百年，身處 21 世紀地球另一端的我，對此有著無法言喻的親切感，縱然今日全球寫生的熱潮已呈現出有別於 19 世紀的樣貌，但作爲一個畫家想透過世界重新認識自己的心情，我認爲是一樣的。也因此，可以說我大部份的技術都是爲了寫生而存在的，它必須要足夠簡化並泛用於生活。

圖說：（左）青年公園寫生記錄（右）植物園寫生

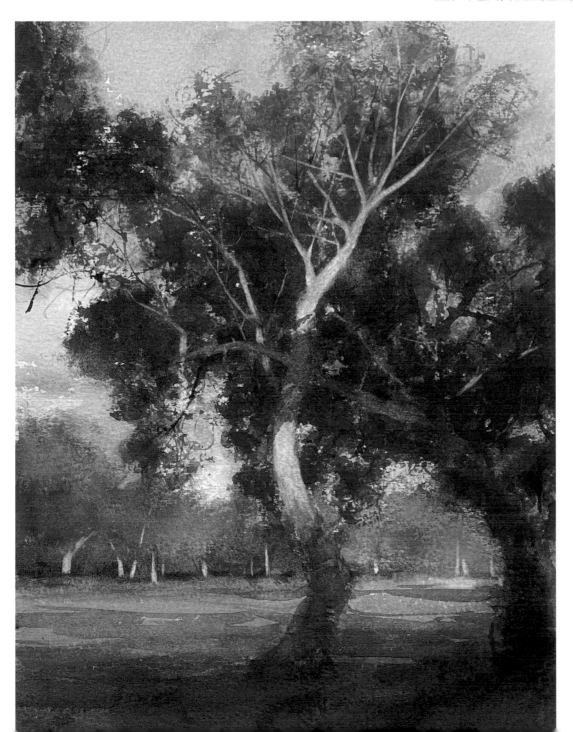

青年公園寫生｜
水彩，2022，20x15 cm

歷年創作轉變

關於畫面的轉變，自始至終圍繞在我的「匱乏感」上，自認有不足的地方就會去嘗試，而當我對一個形式趨於理解了，便會開始調整、變形，在思考創作形式時，我習慣先列出其中的變因，例如分析畫面「具象與抽象、鮮豔與灰濁、精緻與寫意…」的比例等，然後在練習時，實際比較某個變因的最大值與最小值，確認效果以後，接著繼續測試下一個變因，反覆此動作去微調每個變因，直到最後畫面符合自己的期望，我認為這是很多初學者在探索時都會經歷的過程。簡單來說，我對創作的習慣是先擴大實驗範圍，然後再決定自己真正喜歡的選擇。

最早在 2016 上半年剛開始鑽研水彩時，我思考的是如何在寫生時能快速捕捉當下風景，於是在技法上選擇的是「破筆縫合法」，利用色塊邊緣一次銜接免去了等乾的時間，而在配色上為了讓它看起來更貼近物理寫實，我使用低彩度的配色去經營畫面。2016 下半年嘗試了「兩層重疊法」，第一層用亮色打底，第二層暗色塊將形狀整理出來即可完成，幾乎適用於各種風景題材。可以說，2016 年是以技法為出發在研究水彩。

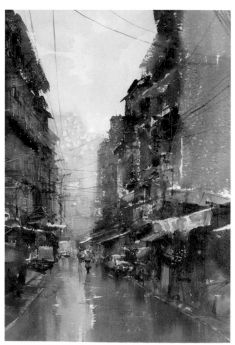

小雨的永和 | 水彩，2016，56x38 cm

2017 年很幸運受到簡忠威老師的推薦，參加了「青島國際藝術沙龍展」，這次國際交流的經驗對我影響很大，回台灣後，開始思考水彩風景除了再現以外的可能，我認為「彩度」能夠乘載很多感受，例如聽覺、觸覺、溫度、濕度…等，於是在色彩上選用了高彩度的配置，並排除了暗色。而在畫法上，則減少了「控制」，以半自動性的方式呈現，我希望在繪畫的過程中能展現出水彩充滿意外性的獨特媒材魅力。

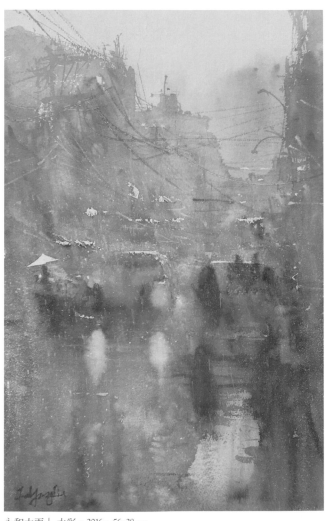

永和大雨 | 水彩，2016，56x38 cm

2018 年則將畫面彩度的變因微調成高、低彩度並置，來凸顯彼此之間的關係，於是使用黑色與灰色等低彩度的顏色來與高彩度的顏色配置，細節上也較 2017 年作得更多，因為當兵的關係，這一年幾乎都是畫基隆的風景。

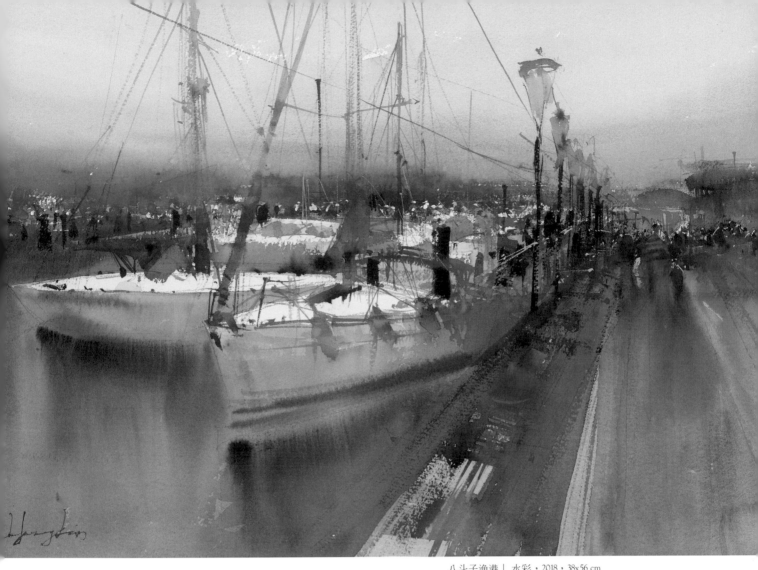

八斗子漁港 ｜ 水彩，2018，38x56 cm

2019 年舉辦了首次水彩創作個展《雨當落下》，「雨當落下」的意思是「雨應當順應自然落下」，呼應了我當時的心境——期許自己能順應自然，找到屬於自己節奏。〈雨幕〉系列雨景創作靈感取自我在永和的記憶，當時走在街上突然降下暴雨，身邊的一切似乎都被雨的白色簾幕遮住，我很希望能在畫面中保留住當下雨勢的臨場感，於是使用了更加抽象的方式來畫它，我認為抽象的手法更能呈現出對記憶的詮釋，畫面說明得越少，感受性的空間就越多。

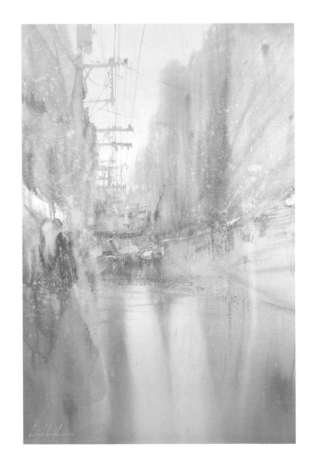

雨幕－1 ｜ 水彩，2019，114x76 cm

在 2020 年，我想讓畫面中的景物以不具單一意義的方式呈現，用抽象去轉化具象，用具象去展現抽象，兩者並存。因為自身教學經驗的關係，當我在畫得較為寫意的時候，學生常常會表示看不懂，不知道筆觸所代表的「名相」是甚麼，但具我觀察，正是因為有時候我們太過在意名相，而導致繪畫的說明性過高，繪畫性隨之降低，所以我認為創作應該減少對於意義的依賴，而是用更感受性的方式去創作。〈極意〉系列便是此脈絡下的實驗，我嘗試用簡化的筆觸，去尋找抽象／具象的臨界點，讓觀眾在筆觸之間閱讀出心中的風景。於此同時，我希望能在畫面中呈現出書法行筆的速度與力量，雖然我不會寫書法，但每次看書法都會被吸引，想試著把書法的繪畫性融入水彩畫中，呈現出作畫時的速度感。

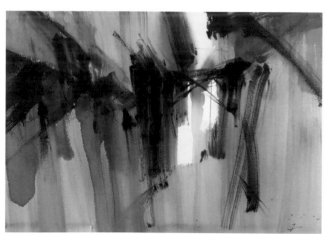

極意－2｜水彩，2020，76x114 cm

2021 年受張家榮老師的邀請展出《形上形下－幻影篇水彩大展》，以「幻影」作為策展的主題令我倍感興趣，本次展覽有多位優秀創作者在抽象的詮釋上對展覽做出了回應，我便試圖透過其它面向來補充策展主題的豐富性，對於「幻影」，我從「恐懼」出發，創作了〈黑畫〉系列，〈黑畫〉系列取自我七年前從台南騎車環島的經驗，當時南下行經屏東一帶，夜色已深，往恆春的環島線上很多路段並沒有路燈，離我最近的燈火在海岸線對面的車城小鎮，將近四十公里的陌生道路上沒有休息的地方，

連同行的用路人都沒有，陪伴我的是左側漆黑巨大的黑山，以及右側無邊深邃的黑海。

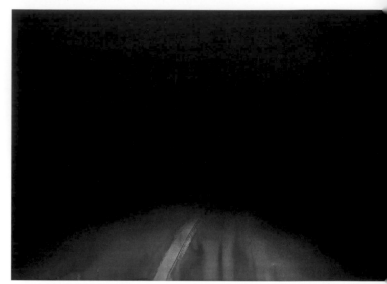

黑山｜水彩，2021，114x152 cm

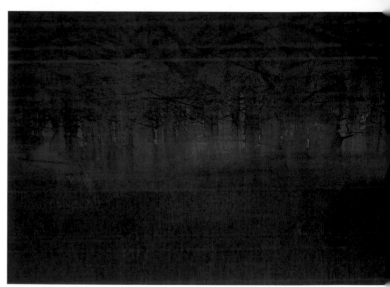

黑林｜水彩，2021，114x152 cm

隻身於長途夜路令我感到渺小與孤獨，自己似乎與世界中心短暫隔離，然而也多虧那彷彿永無止境的漫漫長夜，因而獲得了更多的時間來深掘自己，在消耗完內心所有的不安後，居然開始產生一種前所未有的充盈感，我認為這種從不安到充盈的轉折是某種難以捉摸的高峰體驗，而〈黑畫〉系列正是我試圖透過繪畫捕捉這些轉折的產物。

彼方的幻見——關於黑畫創作

比起驚悚危險的事物，日常景物在漆黑下所帶來的不安才是我創作〈黑畫〉系列的出發點，但必須強調，我並不是要去營造一種令人害怕的心理結果，相反的，我希望觀眾能從不安中找到轉折的契機，這個契機也許是透過孤獨、陌生、或是冗長的自我探索。

在作品的質地表現上，我選擇用珠光色混入炭黑色，精緻閃爍的質感能讓人從不安中抽身出來，而這種抽離是我在創作中不斷思考到的問題。也就是說，為了將經驗帶回到畫紙上，必須致力讓所有感受都要臨場，於是我降低了景物的可視度來增加觀者辨識的難度，好讓我們從表象的感官中潛入更深層的感受，在那什麼都沒有的黑裡什麼都有了。我希望〈黑畫〉系列除了吻合我當時的幻見，也能讓觀眾感受到自己心中的幻見。

2021《形上形下－幻影篇水彩大展》展出記錄

黑海－1｜水彩，2021，114x152 cm

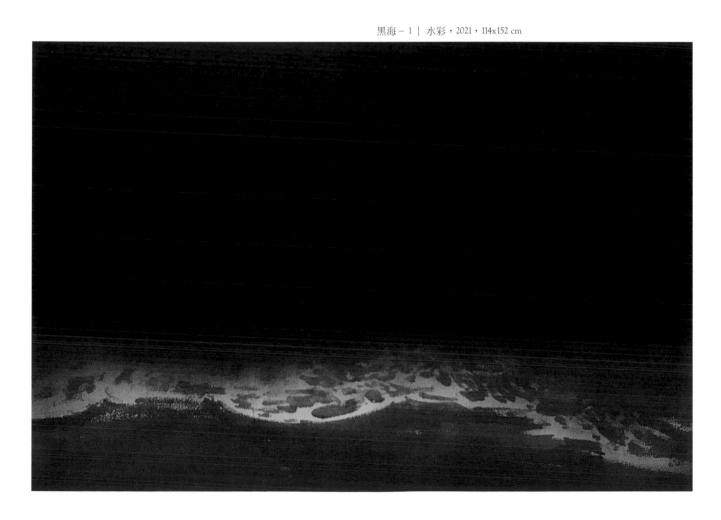

結語

創作對我而言是一種「擴大舒適圈」的行為，學習去調整自己舒適圈的邊界，不需要完全否定過去的累積，而是在現有的經驗基礎上去突破，不斷調節與對焦。在我早年的水彩創作過程中，我不斷透過調節變因來確認自己的選擇，然而，在經歷了這些年的嘗試後，卻慢慢理解到我的喜好並不在於創作的「理性變因（寫實／寫意、具象／抽象、鮮豔／灰濁、精細／粗糙、強／弱、乾／濕、滿／空、動／靜、厚／薄、實／虛）」，而是在於創作的「感性基礎（創作企圖、時空背景、題材、生命經驗）」，但我並不認為過去這些年的嘗試都是徒勞，相反，正因為有了前面的這些過程，才會有後面的創作理解。讓我們回到最一開始的問題：「創作／觀看一件作品時，你最在意什麼？」

我的回答是：「氣質」，也就是一件作品內在涵養的外在體現。很多時候氣質並不是決定於創作者投入在創作上多少的時間與精神，而是創作者在創作以外的生命經驗，例如閱讀、旅行、機遇、工作、生活…等，然而這並不表示必須在作品中塞入很多的意義與內容，才算彰顯它的涵養，而是僅需去感受作品形式與創作動機所流露出來的訊息，便足以感受到創作者的氣質。如果一件作品所散發出的氣質符合我的喜好，那即便它沒有任何美感基礎，也一樣能夠感動我，反之則否。正是這樣的理解改變了我如今對創作的想像，我期許自己能在高速的洪流中放慢腳步，於漫漫長路上找到屬於自己真正喜歡的氣質。

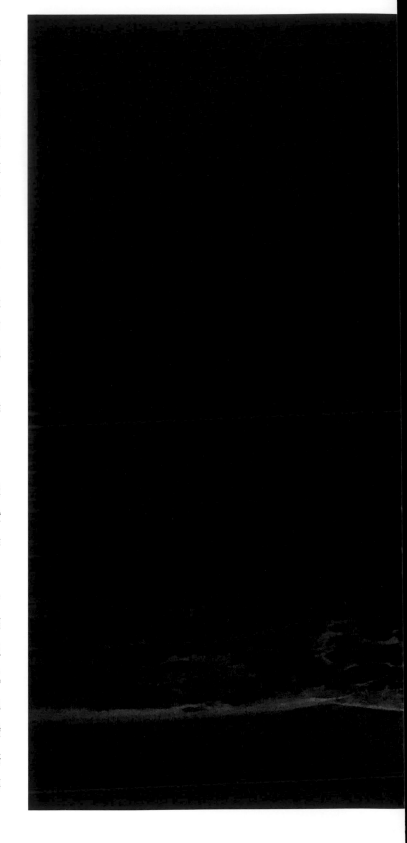

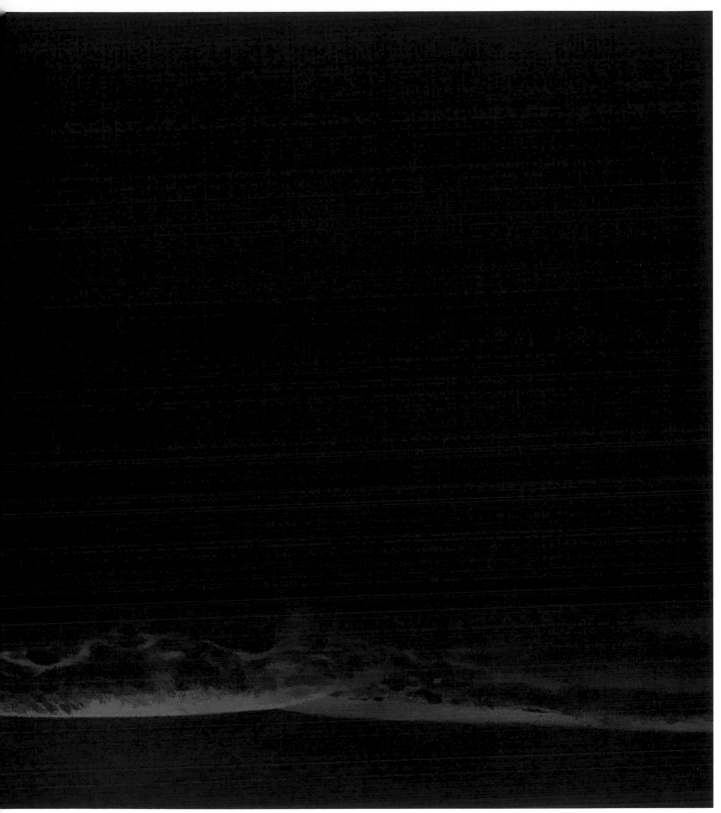

黑海 − 2 ｜ 水彩，2021，114x152 cm

節奏遊戲・秩序心靈

圖・文 — 綦宗涵

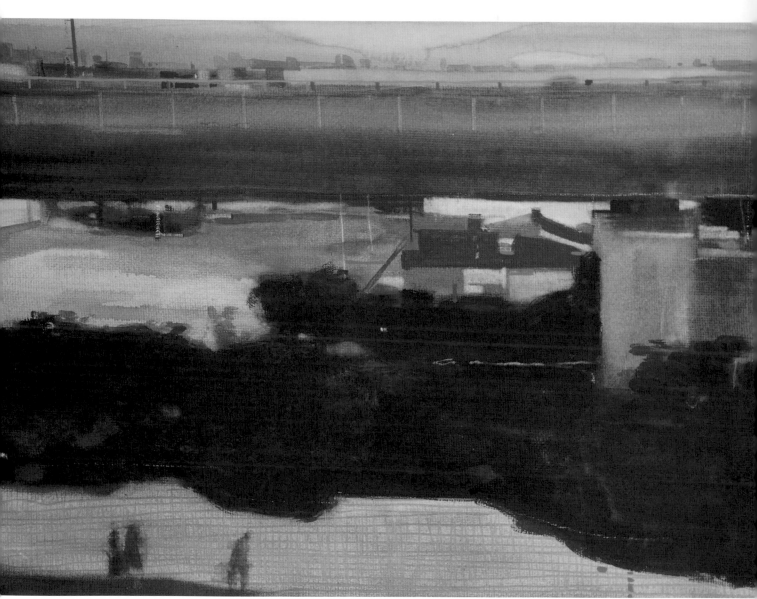

步登之城｜水彩，2022，57x38 cm

前言

每當閱讀自己的風景作品時，我看得不是描摹出對象物的一種魅力，也不是暢快俐落的筆趣或技術的發揮，這些特點未必是我在操作觀念上所最在乎的精神核心。納比畫派畫家愛德華・維亞爾 (douard Vuillard) 曾說：「藝術應該是精神的創造物，自然界只是一種機遇，藝術家應該從主觀上重新安排它

們。這種重新安排自然界，要從美的觀念和裝飾的觀念出發。」畫是從心裡「再現」，不是畫出普及的圖像，這種「再現」的不是透過繪畫的方式轉譯，筆墨雖出於手，實根於心，眼前所看的是外觀，心眼所見的是內觀，但是師法自然又是畫觀察到的風景原則，如何接收自然的資訊後，不照表操課地被眼前所見吸引，找出心中的情感，回歸創作者主

觀思想的價值，呈現出主體與客體的高度統一，是後續會探究的部分。「2022 年春季水彩創作專題座談‧水彩風景創作裡的可述性」讓大眾更加理解風景藝術的自由體現，我也很榮幸透過這次機會汲取養分，與其他三位風景創作深厚的老師們交流，完整體現當代風景繪畫「再現」的四種創作風格及其背後思想樣貌。

風景精神的有感

復興商工就讀時期，在學習各種媒材創作與展演比賽的環境之下，讓我可以從繪畫獲得正能量，基礎技術的養成更不用說，但精湛之下卻只是技巧的附庸，並不是說技巧的不對，而是修養、敏銳度、情感意圖不足的過渡期。把對象畫的像之後還剩什麼？自己的風格又是什麼？也許是要讓畫作有忠實自然的感覺，想要脫離室內創作安穩的舒適圈，所以我選擇走向戶外寫生的十字路口，雖說都屬描繪具象的傳統形式範疇，可是過往學習到的大多為速成又規律的方式，用重複的方式畫風景不是至高的玩法，自然又是變化豐富且難以揣測的高度形象，所以從實景會促使你進行各種嘗試，懂的依照目的選擇不同技巧語言的使用，更改以往慣性，這時我的技術表達更開闊，也堅定出我的繪畫意志。

從寫生當中可以讓我自省缺陷以及根本問題，問題不是出在於基本功不夠，而是不會觀察，觀察後也不是把看到的訊息在畫紙上編列出來，又要從構圖

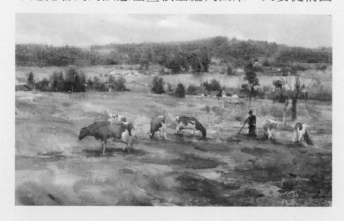

瑞士鄉野｜水彩，2018，52x38 cm

系統中取捨，其中又牽扯到個人的審美品味與想法意念問題，如果還是看什麼就畫什麼的狀態之下，室內看照片或戶外寫生就會是一樣的呆板窠臼。所以我從寫生所獲得的概念中找到藝術表現力的可能，而且會從描寫物體的名詞上轉化成獨立思考的取捨精神，呈現內心的寫實於作品之上，因為這過程是真實的故事、真誠的態度，也是認識本性的一種方式，從中領悟到自身感受與價值定位。

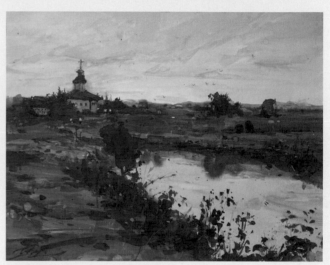

蘇茲達爾—霞｜水彩，2017，33x27 cm

寫景描摹的天性 – 寫實、精準、筆調韻律

「理性思考、感性下筆，畫畫不是機械式的，會有感性，與畫畫的人情緒與個性有關係」

多數人為了追求真實客觀的樣貌呈現，在表達上會選擇用寫實的手法形式，用繪畫去接近實物，從中去做對話與感官的連結，先從這樣的寫實態度之精神來對待風景畫，讓我在初期深刻的認識風景，增添出熱愛自然的革命情感，扎實且穩固，也讓往後的轉變有了基礎與說服力。在談論描繪真實的狀況下，有一種是像照片寫實主義式的客觀而清晰，看見什麼就是畫什麼，複製造型、透視、光影、色彩，但卻是少了判斷少了拿捏，觀察都以個體出發，不是以整體性的參考比較，過於逼真的表相會缺少讓觀者的聯想，從風景角度出發就少了情感與適合自

己表達的語言。

而我嚮往的寫實，是從臨場感與訊息量去整合出的自體系統，觀察跟描寫建立在觀念上，以理性的角度思辨物體之間的情景交融，取捨物件置於可信空間之內。再用筆觸感性化的方式轉形在平面上，將風景情趣意象化，由創作者對自然的理解去取捨概括、提煉出的表現能力，是為了貼近真實所做的整體調整，從中會隨著視覺美感增添空間虛實、明暗張力、色彩冷暖等，巧妙運用一些帶有誇飾比較，用灑脫的筆觸孕育出它的生動性，落筆是有意與無意間所帶有抽象情感的語彙，這樣的形象相較純模仿而言，更是趣味橫生，作品氣質清透流暢，耐看程度也不同，具有一定主觀上的繪畫性。

從起初建立的形象到破壞再到重建之過程，顏料與筆觸的琢磨塗抹，可看出掙扎與心理衝撞所拼湊出的痕跡符號，帶有繪畫性的寫生和照相寫實的風景才有區別，我想要做的是去除機械化，多一點情緒激盪，才能讓我保持熱忱繼續畫下去。

觀察與主觀思想的解放

（一）取捨精神

藝術強大的功能在於讓我們可以學習欣賞事物的能力，也是許多創造力的來源，若只看到對象表徵的內容，就錯過了藝術產生的力量和美感。創作者在培養內化風景的過程中，會漸漸形成藝術與文化能量的連結，達到人文內涵與繪畫技巧合一，條件是心眼觀察和塑形訓練缺一不可，長期自我批判加上地毯式結構演練去訴諸一種形式表現的需求，最終在平面繪畫上顯現強而有力的語言，這時選擇與目的就相當重要了。創作者會受到外界刺激而不斷的改變作品樣貌，自主的審美喜好會自然的靠攏你所感興趣的藝術作品，累積觀念再透過消化來找到自己的方法，當描寫是建立在觀念之上後，在構成上會以繪畫語言與圖像思考為優先，進行內容的取捨及反思，就不是反覆在於物體絕對的刻畫，從繪畫語言中的形狀、線條、色彩、肌理等…，將圖像的可能在畫面個體份量之間做整體的傳達系統，跳脫光學理論與空間透視等客觀條件，發展獨立的繪畫美學精神，提升品味、價值、意涵、感受，充滿衝動及慾望下用創作寄託出來。

金秋的蹤影 ︱ 水彩，2019，57x38 cm

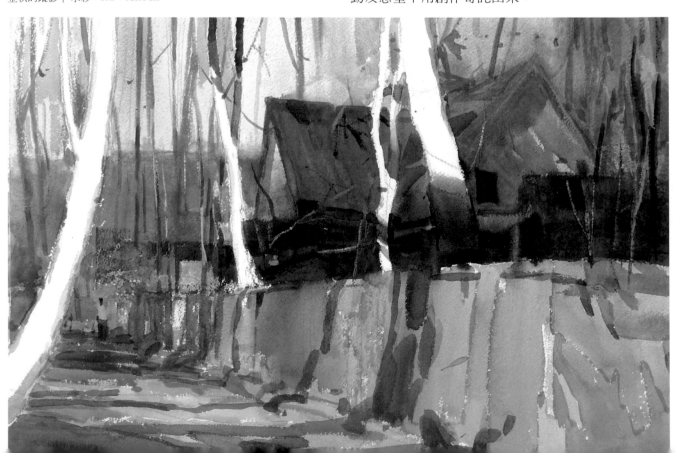

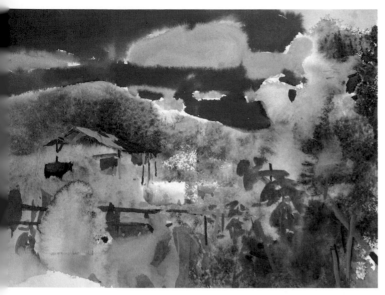

紅云｜水彩，2021，38x26 cm

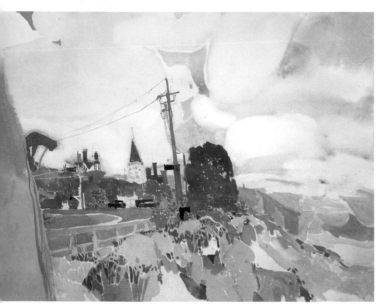

清境｜水彩，2022，52x38 cm

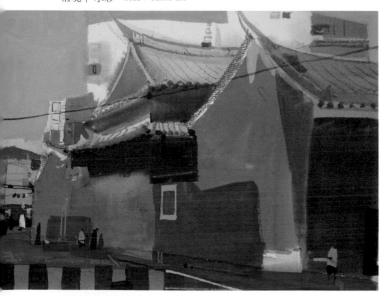

台南文武廟｜水彩，2023，38x26 cm

（二）造化理想之空間

建構一幅風景畫無時無刻都會遇到透視的處理層面，透視可讓一個二維的平面上製造空間深度的假象，然而每個創作者對空間的理想又不盡相同，各有所好，有主客觀上的差別，客觀空間或者主觀空間的呈現語法又有別，前者是表面的透視關係，不帶有任何主觀的想法與感受，後者是心理的透視關係，從心理透視的視角可以產生趣味多變的意象視角，這是立足在透視法和認識論模式下產生變體的一種，在現實可辨別的真實物質空間，再與內心的空間磨合，融構出真實和想像的「差異空間」，內在的需求情緒是無止境的，將其打散再重組，充滿幻想的空間使它變得尋味。面對風景的臨場感時，各種感官有所刺激，結合情緒與空間經驗，可以想像成它在運動，繪畫過程中的情緒高低起伏、時間的忽快忽慢、處於個體與群體。再來從真實環境感受到的聽覺、觸覺、氣味、氛圍等元素都會反射在結構空間之中，然後用繪畫調整畫面中的構圖、主賓、光、體積、深度、重量、色彩、肌理等，去增添美感意識的形象，同時擁有「具象」與「抽象」的關聯形式，會相較單純的具體形象更是清晰真切，在風景繪畫上是一種靈活地呈現空間的策略，這時單點透視、空間透視、隱沒透視或許就不是特別重要了，更明確說法是之間能靈活調整，也不會造成不合理之現象，畢竟我們的目的是在創作藝術，不是在畫建築工程圖或是欺騙雙眼。

（三）以形寫物

繪畫中不管是寫實或抽象，在圖像上最重要的就是結構，造型是構成畫面的要件，說明了藝術家在圖畫上的企圖與取捨，保羅・塞尚（Paul Cezanne）開始打破傳統藝術觀念和法則，當畫家們都把注意力放在再現客觀物件上，他卻是針對物象的體積去表現出結實的幾何體感，塞尚認為：「畫畫並不意味著盲目地去複製現實，它意味著尋求各種關係的和

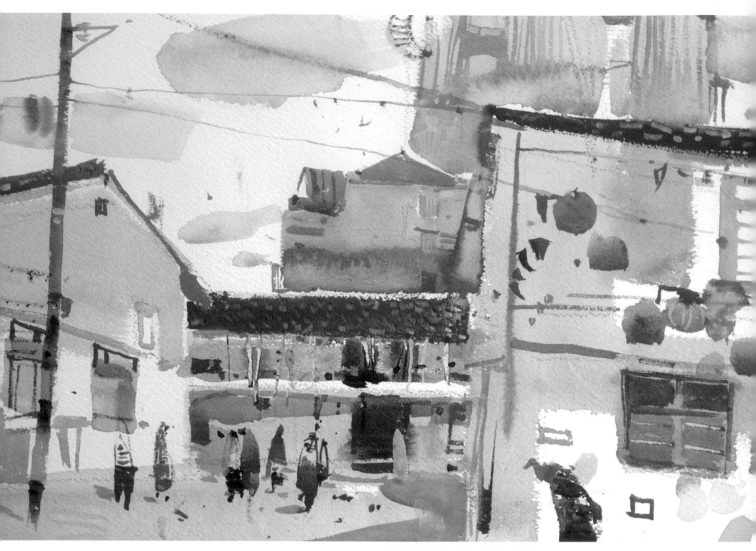

台中審計新村｜水彩，2022，38x26 cm

諧。」從塞尚開始，西方畫家從追求真實地描畫自然，開始轉向表現自我，東方繪畫則是在老莊哲學與佛教思想的影響下，捨棄注重光影，重表意而輕帶寫實，超脫自然的簡約，東西方在繪畫的表現精神上都有平面化特徵，端出超越自然的造型元素，然而當今的資訊流通，眼光眼界之廣，文化上已經不像以往界線如此分明，在繪畫觀念也得以融合東西各方的繪畫結構精神，擷取並創造屬個人的自然造型，蘊含自我文化象徵意義，將繪畫成為表達理念的場所。

（四）形態的觀點

在面對風景豐富多樣的變化之中，為了掌控全面的局勢，必須調整心態或看法，應該要有具觀念性技巧去應付多餘的雜訊干擾，將畫面的元素先用簡化平面的方式看待差異性，優先尋求對象本質上的張力，而非看待細節的故事性，強調畫面的和諧感，這時畫者會注重的是平面美感的表現，感性抓取神態，理性安排造型，形靈合一，風景的形與內在的靈結合起來，由真實物件轉化成造型趣味，達到神形兼備的性質。所以由簡化造型來計畫時，物件等元素能用簡易的形象安排與設計在畫面中，將幾何視覺化，從形塊讓我們尋求位置張力，這時思考的是佈局（抽象化），任由其中主觀編排出的視覺感受，呈現差異、調和、均勻、律動、漸進、對稱、反覆等客觀美的形式法則，所突出的繪畫語言表現內心情緒與節奏，強烈表現意象、觀念、經驗三者的綜合，在每一幅作品的創作目的不同在畫面強調

的也不太一樣，一個風景用多少個心態去看，它就有多少個形象。運用不同造型對心理的感受及慾望，形成事實與心理間的模糊地帶，之中的不完全讓觀者多了聯想，也增添視覺經驗共鳴性的特點，平面的東西是帶有思維，跟文化地域與審美都有牽連，一種形象可能會有多樣的解讀方式，使作品趣味橫生。

（五）實踐造型的課題

從客觀寫實層面轉換到色塊平面是表達的巨大差異了，兩者間看的美感價值都是不同，但不能說兩者之間完全没有交集或者重疊的部分，應該說道理都相同，不論就結構、明暗、色彩等問題，從寫實上累積豐富的處理畫面經驗時，平面表現上還是有必然的張力表現，因爲就算捨去多變的深度或個體明暗，還是可以簡化卻也不失空間感與立體感。所以

黑白半抽象小品練習

恢色地帶｜水彩，2021，52x38 cm

池上駐村寫生作品

池上駐村創作

記憶隨行 ｜ 水彩，2022，76x52 cm

野趣 ｜ 水彩、粉彩，2021，38x26 cm

就我而言，前期客觀寫實的基礎讓我在簡化平面上有個說服力，如何初步去提升造型敏銳度，概括的練習是主要訓練之一，任何媒材皆不限制，速寫是其中之一，速寫的核心即是造型，透過快速直覺的抓取造型，用線條與色塊組合成的點線面幾何造型，做出約略粗獷的形象，紙張的尺幅不宜太大，適合八開以下，好快速處理造型整體，畫面效果的觀看也才精簡直白，表現要縮減最簡單的方式，分出明、灰、暗三階就好，避免掉入刻畫亮暗細節破壞大關係，色彩則是區分冷、暖之關係，高低彩的平衡，各種要素需用比例問題呈現對比與協調，確保形、結構沒有問題，才有資格深入刻畫，經過長期不斷來回大量練習，日後在思考畫面或表現時會習慣由簡入繁的策劃，然而要做到多深入的完成階段，就看自己的喜好或目的去解決。

創作心眼

寫生對我而言是很好的手段，因為在作品裡呈現的是被我消化過的資訊，會不斷的積累內化到心與腦的資料庫，創作時便會派上用場，真誠的取捨於畫面之中，結合思想意義，最終驅使手用最適合的技巧表現出來。我的創作內容裡，風景中的自然、建築、人物這些，都是親身經歷的觀察與感受經驗，體會生活周圍的美感出發，無論是外表形態或情節本身，都處處不無可能，一般在創作主題上我不會做太多設限，遠的

城廟｜水彩，2023，38x38 cm

漂都｜水彩，2021，38x38 cm

從國外旅遊的風景、近的到室內空間，對任何事物及空間都保有興趣慾望的可能，而公寓形象令我特感意義，它的外表雖說人工的，但也與自然一樣不規律且多變，台北的公寓文化是小時候就伴隨著的感受，也包含著多數人的群體記憶，不斷地影響心裡產生不同的抽象情境，藉由創作引伸出步登之城系列，表現自我對於組織的理解與符號之應用，敘述建築體的平面本質與空間層遞的矛盾關係。

結語 – 自由多樣性

萬物的形象豐富多元，包括自然生命與人為建築，有機體與無機體，我們的生活周遭到處都是由符號、線條、明暗、色彩等組成的抽象世界，用繪畫語言的方式去過濾，它們的美感共通性都是靠差異與和諧來呈現，盡量靈活遵從審美喜好去強調某部分的使用，例如野獸主義一向的強調色彩，否定固有色，讓色彩更能生動地表現其魅力，使明暗素描更自由。還有各種流派主義等範例，看法不同，呈現的方式就不同，先有觀念再去呈現技法，然後找到適合作品的媒材屬性，應證了用觀念去影響繪畫形式。自然界的再現沒有個正確答案，畫風景只有規律沒有規則，因為還有情感精神會包覆在過程當中，嘗試運用這些元素做出不同公式的解答，直到自己滿意為止，最終，一幅優質的風景畫還是要做到既超越表象也要有組織感的統一，並非靠一樹一石就能達到，心態上是心胸開闊、不拘小節，偶時局觀、偶時擴遠，不受單一眼前所見驅使，多方面的角度下手，有時追求現實，有時又不能太顧現實，收放要自如，描繪要像自然一樣順勢而為，不必墨守成規，脫離僵化的形式技法表現，建立獨立思考體系，創造自我形式風格，不管如何，藝術以生活體驗為基礎，來呈現生命不同階段，畫風景最重要的是享受過程，唯有享受，才能自由放任的對有感事物做出最合理的表達。

步登公寓│水彩，2022，52x52 cm

水源之心│水彩，2022，38x38 cm

老舍｜水彩，2022，38x38 cm

專業與談 I 與談人 —吳冠德

陳品華，「借景抒情，情溢乎景」

「藝術當是心底累積了許多情感，若不將其流洩出來便要滅頂⋯⋯」陳品華以富含情感的台東懷鄉風景聞名，借景抒情而情溢乎景，此情宛如「親情」，像是包容一切的溫柔母親，透過創作呵護家鄉的一草一木，一筆一劃皆是愛，也同時如子女心疼孕育生命的大地之母所受的創傷，一筆一畫流露無比的疼惜。

細觀這些動人的創作，運用反覆交疊的水色，如切如磋，如琢如磨，有別於一般清透明亮的流暢淋漓的透明水彩風格，而是在擦洗、刮去、加白的疊染過程中，造就如古玉般，溫潤內斂、暖暖內含光的特質，其描繪的泥土砂石，低調飽滿的灰色調，蘊藏著亙古歲月的痕跡，樸實無華卻令人動容。

陳品華 | 卑南溪河床的沙地，局部

其作品會讓我聯想到西洋藝術史中柯洛（ Camille Corot 1769-1875 ）、米勒（ Jean—Franois Millet 1814 – 1875 ）等大師，以帶有人道關懷的角度來看待自然。

西方十八世紀啓蒙運動開始，「返回自然」成了人類的省思的途徑，從宮廷貴族的高傲眼光中逃離，回歸現實與自然，關懷土地與生活。這群畫家以畫筆默默地詮釋著山林河海、農民生活，用平凡和卑微向傳統的雄偉和高貴挑戰。陳品華一系列風災後重新返回台東家鄉的海岸風景，橫向的水平構圖，延伸出無限寬廣的空間，以現實主義的人文關懷，展現出自然主義視野，畫中的鄉愁，不是離鄉背井的愁苦，而是回的了家而熟悉的山水不在，感懷天然災害與文明吞噬的自然，追憶無法倒退的時光。

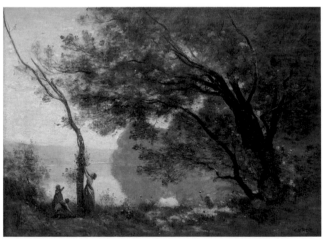

柯洛 | 靜泉之憶 | 油畫、畫布，864，70 × 54 cm，羅浮美術館藏

對照當今形式上的求新求變的現代藝術、強調議題與感官刺激當代藝術，尤其在這樣飆網資訊的時代，這些看似平淡卻是無比雋永，耐人尋味的懷鄉風景，彷彿以溫柔堅定的口吻，在我們耳邊提醒我們：

「好好凝望腳下的土地，眺望遠方大山，再用力地回望自己內心深處的純眞、那份純粹與平靜。」

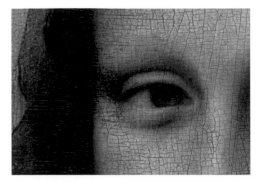

達文西｜蒙娜麗莎，局部

成志偉，「很水彩的水彩」

成志偉的水彩，很水彩，非常水彩，是水彩中的水彩。

他筆下近乎完美的水彩風景，除了景物去蕪存菁的唯美氣質，更充分展現水的魅力、水的語言，以及水的內涵。水彩是一種以水爲介質的藝術，有許多物理性質與哲學性質值得成爲輔助創作的思考，因此在藝術創作中，我們可以用其他的觀點來探討媒材的內涵，水時常被用來闡述人生哲理，老子以水的本質和特性闡述至善之道，所謂「上善若水」，

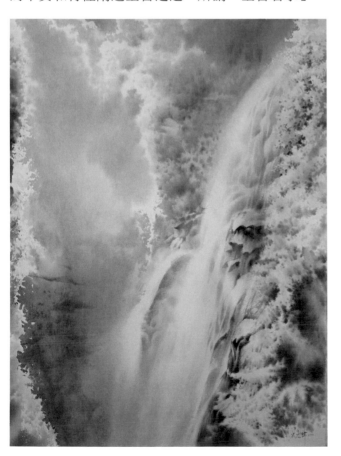

水善利天地萬物的發育成長，不爭其功，不自誇德，更是默默地處於最卑下的地方，不管世人怎樣漠視它的存在，環境是如何的惡劣，水仍怡然自得的存在。老子以水之性，指引世人能契合生命的眞相。水是所有生命的源頭，色彩的生命力因爲注入了水，產生無窮的變化，濃、淡、乾、溼、輕、重、快、慢皆在水中完成，成志偉的作品充分掌握了水分控制中最困難的濕中濕，水分在半乾時透過色彩的滲透暈染形成柔和的邊界，透明氤氳的氣韻，澄澈平和唯美又淡雅，中國水彩名家柳毅也擅於此道，展現了水彩極致的唯美，使景物產生渾然一體的整體性。

其水彩風景中出色的柔邊光暈與寒暖交織的漸層手法，讓我聯想到文藝復興時期達文西 (Leonardo da Vinci 1452 – 519)「漸暈法」（sfumato），直譯「濕覆抹拖」意爲「霧狀的、模糊的」。這一技法是指用色彩調和的方法使得輪廓變得模糊、柔和，以此創造朦朧的過渡效果，將透明色層融進背景之中，這樣的柔和邊界產生光線在空氣因爲水分子散射，表現出具深度的空間感。成志偉以水彩漸暈法的技巧較油畫有更高的難度，關鍵在於水分的控制和經驗，色彩在紙張纖維中擴散的美感，表現光線與色溫在大氣中的微妙變化，呼應其風景中遠眺的縹緲山景、動靜交織的瀑布溪流、優雅浪漫異國風情，營造沁入人心的美好氛圍。

成志偉｜銀瀑舞氤氳，2022，76X56 cm

賴永霖，「綻放黑色幽光」

賴永霖在近年國際水彩藝術圈受到肯定，經歷台北藝術大學與台南藝術大學這兩所當代藝術殿堂多年訓練，培養出對社會敏銳的觀察與批判力，大學時代就曾大膽地在總統府前以行為藝術對於體制提出質疑，也曾以墳墓為主題的 3D 影像投影裝置頗受矚目，即使學生時期獲得當代藝術的獎項而嶄露頭角，畢業後卻重新省思創作對於自身的意義，因為持續在國際名家簡忠威老師畫室任教，基礎的繪畫訓練中，教學相長，反而從傳統架上繪畫中得到養分，於是從看似傳統落伍的「寫生」中重拾畫筆，以生活中的平凡街景為主題，開始了任性而為的水彩修行。除了堅守畫室中對於畫面整體結構的精準掌控，更帶進草書的飛白與寫意，用心驅動畫筆，藉由速度來突破描繪的慣性，開發創造性的抽象性筆觸，除了磨練更高的專注力，也在控制與失控間將景物稍縱即逝的精神留下。

他也漸漸地在寫生中開始嘗試大膽的主觀色彩，為每個場景重新詮釋出新的色彩，甚至演變成類於「單色畫」（ monochromatic painting ）的形式，在藝術史上，單色畫抽離色彩關係，是 20 世紀以來先鋒派藝術的重要元素，通過單一色彩進行繪畫創作，代表人物包括馬列維奇（ Kazimir Malevich 1879-1935 ）的黑中黑、克萊因（ Yves Klein 1928-1962 ）的藍，透過簡單色彩回歸心靈本體，產生形而上的精神力量，當色彩關係被抽離掉後，反而會產生靜默而強大的力量。

賴永霖近期單色風景融貫了傳統與當代的美學，帶入更多情緒的張力在其中，隱約可見其學生時期對於影像創作敏銳駕馭的能力，黑中有黑、白中有白，呈現出極大的情緒張力，源於對黑暗的恐懼、視覺關閉後其他感官的開啟，白光中紛飛的雨絲與凄風中觸覺感官的身體記憶，有如電影場景般身歷其境的敘事魅力。

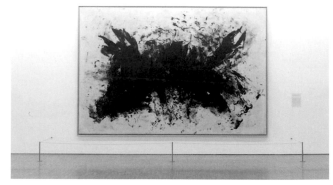

Yves Klein 單色畫於展覽現場

身為一位藝術創作者，保有獨立思考與高度的自覺能力極為重要，但勤奮誠懇的實踐力也是成功的關鍵，賴永霖具備前輩水彩畫家們較少有的洞察與批判力，也不斷地精進水性媒材技術的掌控力，眼高手亦高，未來必為水彩藝術帶來更寬廣、深入的當代視野。

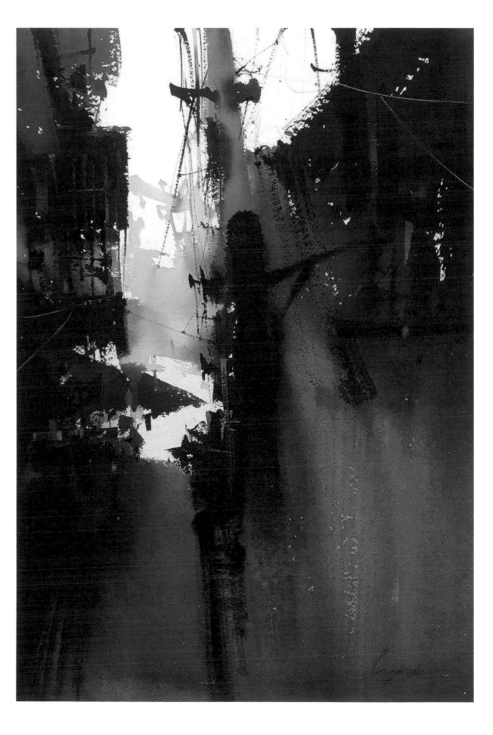

賴永霖 ｜ 巷弄系列 ，2022，53×38 cm

綦宗涵 ，「靈魂的直觀」

「繪畫的偉大在於直觀與想像」，理性的哲學、美術史的分門別類在藝術家敏銳的直覺能力面前，顯得毫無意義。自在的靈魂造就的作品深度，我們可以在西方的馬蒂斯 (Henri Matisse 1869-1954)、中國的石濤 (1642 — 1707) 以及台灣當代新秀綦宗涵的作品中感受到。

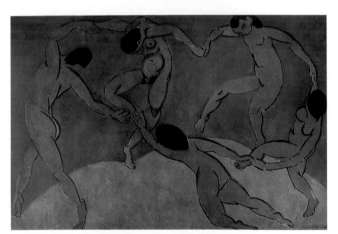

馬蒂斯 | Dance，油彩於畫布， 1909—1910，260 x 391 cm

綦宗涵的水彩作品雖取景自然，從心意而出，形隨意轉，筆到意到而隨心所欲。除了過人的才氣與領悟力，源於自青少年起從不間斷的「寫生」的實踐。寫生的每一個瞬間都是記憶、當下與感知導引的歷程，是一種極為純粹的內外觀照，是記敘、是抒情、是探索、是對話，也是創造。他畫的不只是眼前的景物，更是身在其中的感受，不是從自然中擷取，而是成為自然的一部分。唐代畫家張璪所謂「外師造化，中得心源」，「造化」，即大自然，「心源」即作者內心的感悟。也就是說藝術創作師法自然之後，回歸內心的思想、情感、意志與想像，客觀地師法自然的造形、色彩、結構、空間，經過主體的抒情與表現，是主體與客體、再現與表現的高度統一。

他在面對自然時捨棄合理的透視，將空間任意壓縮扁平化，大量水份的運用為作品注入了無比生動的活力，每一個筆觸如雲朵般柔邊的色彩團塊漂浮在畫紙上，有機性的結構讓形色間產生更大的自由，不刻畫細節，掌握住對象物特徵隨即解放其造形。筆下無論是招牌林立充滿節奏韻律都市叢林、高架橋鐵皮屋磅礡的巨構，還是鄉村田野間恣意塗鴉般輕舞飛揚的抒情筆觸，他的作品始終參照現實卻逃離現實，師法自然卻超越自然。

形式是內涵的外在表現，藝術家要聆聽自己內在的聲音，找尋內在的需要而慢慢生出特殊的表現形式，而非透過反覆描繪某一題材或某些重複的形式當風格，簡單的說， 藝術的風格也就是創作者本身的生命姿態，用什麼態度活著，關心什麼事？做了什麼抉擇？完全取決於你是一個什麼樣的人，我一直深信，每個獨一無二的生命會自然長成無法復現的藝術風格，而綦宗涵即是如此獨具風格而渾然天成的藝術家！

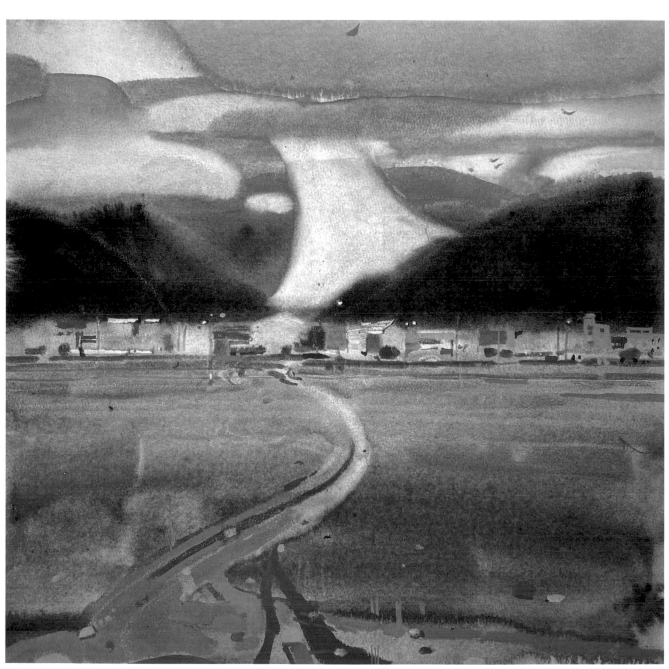

綦宗涵 於 2022 年池上駐村寫生作品

水彩脈絡論台灣水彩風景的未來

專業與談 I 與談人 —張家荣

在台灣若問到〝學畫畫時最有印象的是什麼媒材，十個可能有九個都會說水彩〞，水彩不像素描枯燥乏味的使用單一顏色，也不用一筆筆的堆疊，若想在素描上做個漸層就要費盡九牛二虎之力，反觀水彩一筆畫在紙上，以〝水〞作為藝術家的助手，幫藝術家做完所有明暗灰階，由於色彩的豐富性，更讓人賞心悅目。此外攜帶水彩外出寫生不像油畫乾燥速度緩慢，且需要攜帶笨重的顏料、畫布、畫用油、多支畫筆及筆洗，只需簡單輕便的用具與紙張就便可在外頭作畫。由於上述所提到水彩方便攜帶的特性，是藝術家作為風景寫生的首選媒材，有時因室外氣候與天氣乾濕度，更成為需要挑戰與克服的問題。水彩除了容易受環境影響外，要控制紙張上的濕度與筆上的含水量，更要注意顏料的濃度，操作起來卻有其困難之處，而這就是水彩為何讓人又愛又恨的重要原因，如同所有的事都是一體兩面

看似簡單又不易操控。上述說明了水彩畫許多優劣，但為何諸多藝術家還是選擇水彩來當作創作的主要媒材呢？更可說水彩有什麼迷人之處或不可取代的地方呢？

我們先來縱向的談談水彩繪畫的歷史，水彩畫的歷史非常悠久，水彩畫的演進儼然是呼應了整個藝術史的發展，更為藝術史的完整縮影，若了解水彩畫的進程，便能理解水彩的脈絡更深遠於油畫，為何筆者敢這樣大膽斷言呢？這是因為油畫的發明要等到 15 世紀凡艾克兄弟[1] 研發後才得以發展，而廣義的水彩出現直指藝術的起源，最早可追溯到西元前1200 年的洞穴壁畫（圖一）。

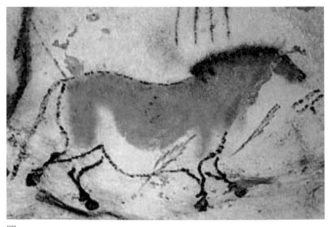

圖一

藝術的起源大致上分為六種，有著遊戲說、模仿說、表現說、宗教說、勞動說與多元定論，而不管那項跟水彩都脫不了關係；這邊要先為水彩下個定義，所有繪畫種類都是以媒材中的媒介劑作為命名，如蛋彩就是用蛋黃與醋加上色粉調和而成，再者油畫

1. 凡艾克兄弟是指 14 世紀到 15 世紀尼德蘭畫家胡伯特‧凡艾克 (1370—1426 年) 和揚‧凡艾克 (1385/90—1441 年) 兄弟。相傳是凡‧艾克兄弟發明了油畫。1415 年根特市長約多庫斯‧威德向胡伯特‧凡艾克訂製祭壇畫，他畫了 10 年，未完成就去世了，後由弟弟揚‧凡艾克繼續完成，安置在根特聖貝文教堂。這是一組具有里程碑意義的劃時代鉅作，它標誌著一個新時代的到來和人文主義藝術的誕生，並奠定了尼德蘭文藝復興藝術的基礎。由於《根特祭壇畫》是運用油調顏色繪製而成，因此凡艾克兄弟成為歐洲油畫的創始人。

就是亞麻仁油與色粉的調和，而現在廣爲流行的壓克力顏料，是用無酸樹脂與顏料調和而成，最後廣義的水彩是指以水與膠作爲媒介調和色粉的繪畫媒材，按照此一定義推演，在北西班牙阿爾塔米拉的洞穴壁畫爲舊石器時代的作品，當時的人運用獸血、口水等水性媒介調和紅土、炭灰作爲色粉進行繪製，雖說繪製的目的眾說紛紜，卻留下珍貴的文化資產供給人們欣賞。

水彩畫的歷史在洞穴壁畫之後進而展開，但倘若在既定的印象中，水彩的基底材應爲紙張才稱爲水彩，在此認定爲狹義的定義，在狹義的定義上泛指水彩顏料一般繪製在紙上，而這也可以朔源自公元前五千年的古埃及時代，埃及人把陪葬的圖文畫在紙草卷上，此類作品稱爲「冥途指南」（Book of the Dead）（圖二），其材料爲自然界的色粉、阿拉伯膠及蛋白調水稀釋後配製而成，這應該是存在大眾既定印象中最古老的水彩畫。隨著埃及的衰亡，希臘羅馬時代的變遷後基督教統領了整個歐洲。

又因基督教的興起，藝術進入了中世紀，此時的藝術發展都與宗教有關的繪畫。中世紀藝術主要爲宗教服務，一般泛指公元 5—15 世紀的西方藝術，大多以建築爲核心發展，此時水彩被大量的使用在聖經的插圖「泥金裝飾手抄本」（圖三），存留下來的水彩畫大多是聖經上的插圖，而非單純水彩作品。

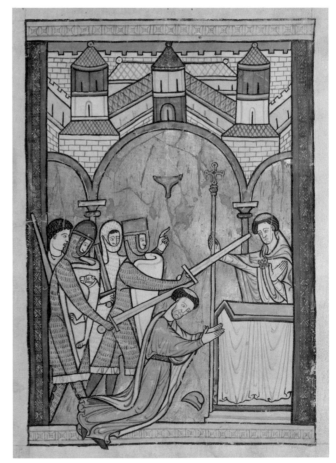

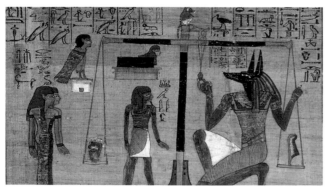

圖二

圖三

隨著時間的推進時間到了 15—16 世紀，在這時期，人民受人文主義 2 所影響。他們相信人的價值比宗教重要。對希臘及古羅馬的藝術非常有興趣。人們開始欣賞身邊的美麗事物此時藝術進入了文藝復興時期。雖說當時人們崇尚個人思想方式和人文注意的科學觀，推翻中世紀以宗教為主的觀點，但所有資源還是掌握在宗教與貴族的手上，此時期開始建構大型宗教壁畫，而水彩就變成大型壁畫工程前的草圖，與筆記手稿，並不被大眾所重視。此時在北方文藝復興的大師杜勒（1471—1582），他的木刻版畫與銅版畫作品非常著名外，他使用素描為基底，多層次罩染淡彩後，用不透明水彩加以堆疊，其水彩作品細膩，他也是藝術史上第一位使用水彩來單純描繪景物的藝術家，而他在西元 1494 完成的「特倫托一景」（圖四）為第一張風景水彩畫，更有人稱杜勒是水彩畫的鼻祖。

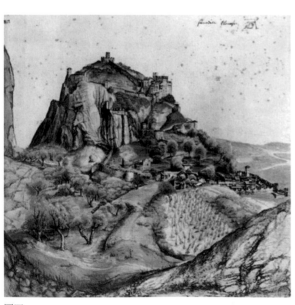

圖四

瀏覽完水彩起源後，我們來談談水彩風景畫，而風景畫一直都不是一個主流的題材，16 世紀哲學思辨興起，人們喜歡用分類來認知事物，繪畫的等級制度，最初就是在當時被制定，但使用的層面還不廣泛，一直要到 17 世紀才得以確立繪畫的分級制度，而這個分級制度在歐洲的學院中正式化與被推廣。處於頂級的是以《聖經》或神話為主題的歷史畫，接下來是人物畫（肖像畫）、風俗畫、風景畫，等級最低的是靜物畫。由此可見西方的風景畫一直不是一個主要的畫種，不過東方卻不一樣，早在宋朝，風景畫就被畫家當作是借景抒情的題材，北宋末年的李唐藉由風景畫來暗示畫家對宋朝末年的擔憂，筆法的蒼勁、失根的松樹就是借景抒情的一大表徵，就在如此有感的情緒下繪製了故宮國寶「萬壑松風圖」（圖五）。反觀當時西方還在中世紀，繪畫大多都呈現在經文上的插圖，一直要到先前所說的北方文藝復興的出現，德國的繪畫大師杜勒才繪製出第一張水彩風景畫。

在過去被西方美術視為次等的風景畫，在臺灣藝術教育上卻是非常重要，從日治時期開始石川欽一郎把水彩帶入台灣，大量的水彩寫生是藝術求學的必經之路，進而影響了台灣的水彩藝術，一直都是以寫景的方式呈現，到了 70 年代台灣退出聯合國，與一連串的國際斷交，社會人心動盪，藝術開始重塑本土認同，由文學到繪畫藝術的懷鄉寫實就此展開，而這樣具象的創作一直也深根在台灣的水彩藝術當中；接下來藝術受到超現實主義與美國自由藝

2. 人文主義（英語：Humanism），又譯人本主義、人類主義、人道主義（譯為人道主義時常與另一種人道主義（英語：Humanitarianism）混用）是一種基於理性和仁慈為哲學理論的世界觀。作為一種生活哲學，人文主義從仁慈的人性獲得啟示，並通過理性推理來指導。

術的影響，美國藝評家，葛林柏格在 1961 提出現代主義繪畫，繪畫開始尋求各媒材的特點，也就是說水彩就要有水的特性，流動而透明。文藝復興時期以來的繪畫是在模仿雕塑，沒有凸顯媒材的特點，為了強調繪畫本身的媒材特性，因此水彩融入了自動性技法，更符合了現代主義中凸顯媒材的特性，近些年來因為網路資訊的爆炸，全球化的影響，作品內容從以前的社會文化意涵走向形式美的道路，從文藝復興開始的古典主義走向了現代主義，為藝術為藝術，百花齊放，藝術的領域非常廣泛，異質性與跨界儼然成為一個風潮。

在現今，媒材的多樣性不斷的介入水彩，如日本水彩畫家永山裕子，使用現成物添加於畫面之上（圖六），另外台灣水彩前輩，李焜培也曾使用照片拼貼在畫面上與手繪水彩產生有趣的對話（圖七）。更有許多水彩畫家使用大量的壓克力作畫，這樣的

結合一則以喜一則以憂，喜的方面是有更多面貌在水彩藝術上呈現，而憂的部分是水彩的本質是什麼，就如同水墨也面臨到一樣的問題，守住中國畫的底線？吳冠中曾提出筆墨等於零，也就是「脫離了具體畫面孤立的筆墨，其價值等於零」，筆者認為現今的水彩畫是需要多樣性媒材的介入，前提是創作媒材依然以水彩為主而非介入的媒材，透過輔助性媒材與水彩的激盪，藉此使小彩創作增添不同的視覺效果及豐富度，反過來想在這個時代的潮流之下得以讓那水彩畫的底線又在那呢？這個問題可以供大家思考。話再說回來，謝明錩老師與洪東標老師常常提到 70—90 是水彩黃金時期，而筆者覺得接下來的水彩藝術，更會邁向一個新的時代，以宏觀的角度來看筆者處於這時代的潮流，不敢與不想為此現況斷言取名，相信媒材介入水彩所引發的變革，會在臺灣藝術史上成為一個重要的時代紀錄。

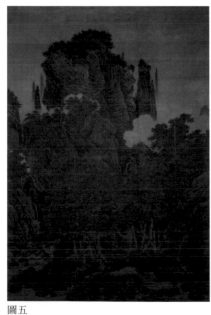

圖五

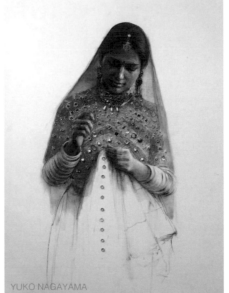

圖六

圖七

0 3

Famous point of view

∞ 名 家 觀 點

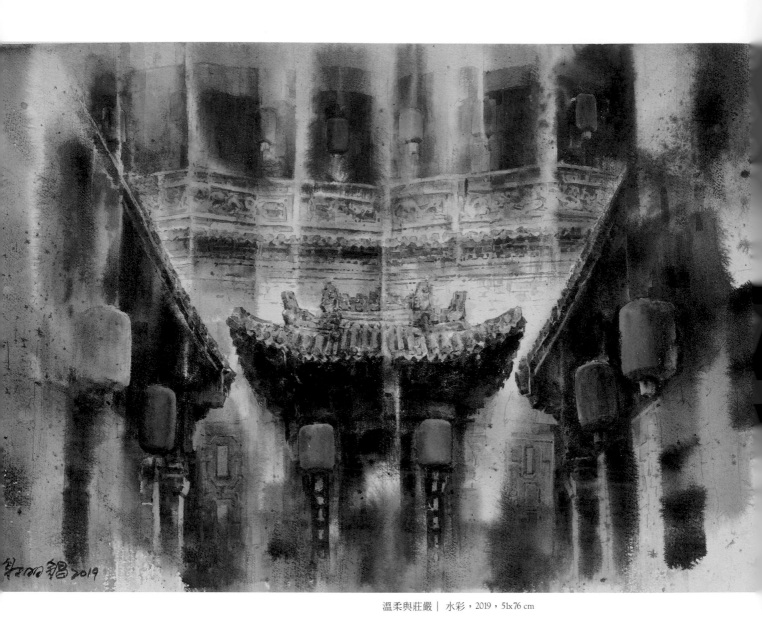

溫柔與莊嚴｜水彩，2019，51x76 cm

心相或者物相？
我想像中的風景畫

圖・文 — 謝明錩

「何謂風景畫？」這答案可能有千百個。對我而言，風景之所以稱為風景，是因為它沒有一刻是相同的，而且永遠不安定，如風一般不可捉摸。它可以隨時美，一時美，也可能都不美，跟時辰、天候、心情、觀看的角度都有關係。畫風景體會的是宇宙的變動，生命的本質，隨遇而安的態度，活潑的心，相對於在室內創作風景畫，寫生風景感受尤其深刻。

風景的「風」字很有趣，它似乎是相對於靜物的「靜」字而命名的，強調大自然風貌隨機改變的光影特性。但風景畫這三個字只是一種內容的概括，並沒有一定的形式，也不見得一定要在現場作畫。

以我為例，我的風景畫就跟一般認定的風景形式有很大的不同而且我主要還是在室內作畫。

根據我早已寫定的筆記，我心目中的風景形貌與表現企圖是：

一‧風景中的理性與感性。

二‧會說話的風景：繪畫是我的心靈筆記與生活日記。

三‧藝術性的展現：意念實驗的場域，技巧的創新。

四‧中庸之道：向傳統學習，反當代藝術，卻又寓含當代；以融合代替分離，借鑑西方，卻又不同於西方。

五‧ 蘊藏觀點與哲思：尊重藝術形式，卻以文學的氣質展現。

六‧不僅畫出詩意還要畫出詩句：盡可能把詩句形象化。

七‧主題講故事，配角耍個性，邊角搞創意。

八‧擺脫山水樹雲的傳統窠臼，不畫一般人喜愛的唯美風景。

「理性風景」，這樣的說法較少被人提及，尤其在水彩畫的領域裡。由於水的作用，水彩畫的流動特性和「理性」這個詞總是扯不上邊，但總是帶給人「隨意筆墨與輕鬆小品」印象的水彩如果加入些許理性應該是絕妙好事。事實上感性與理性是互為因果、互有啟發的，越理性就越感性，越感性就越理性。風景畫是感性與理性交融的結果，因為當你越理性你就越有辦法改造現實，然而要把現實改造得更美就更需要感性來幫忙。靈感是感性與理性相乘的結果，意念也是，但是策略想定以後，技巧的運用卻要像開車一樣憑直覺造化。

寫生抓的是千變萬化的風景，是把物相轉化成心相的過程，內容本身能傳達什麼並非十分重要，把風景畫搬到室內來完成，是在物相與心相的轉化之外另有所求，不受瞬間光影牽絆之後，可以加入諸多

翻滾吧，柿子｜水彩，2018，51x76 cm

更深刻的要求，但不要忘了，在室內作畫，也要在有在室外作畫的眼光與心情。在室外寫生，簡化並快速完成是一貫要求，風景寫生通常以眼前所見為參考，想要現場改造形式內容並融入意念，是高層境界，一般人難以達成。

風景畫的定義其實不嚴謹，何者算何者不算其實無關緊要，每個人都可以有每個人的做法與見解。以我為例，我的風景畫和一般風景不同，大半作品沒有景深或者只有淺景深或者假景深，因為這樣就能把整個結構變成一個淺盤的七巧板而沒有任何陷落地帶，於是我可以隨意的移山填海，「滑動構圖片段」以配合我的意念。通常我的主題較大，內容較明顯，因為這樣才方便加入內涵成就一個「會說話的風景」。

讓作品說話是我一直想做的，因為我出身於文學系，我很想把我的風景畫變成我的旅行日記或者思想記錄。

譬如文學，風景就是散文就是詩，但沒有人說，散文不可以談嚴肅的事，或者只能寫抒情詩不可以寫史詩。

少臣服大自然一點，多向自己的心靠攏一點，是我對自己的要求，雖然我仍然不能完全做到。大塊假我以文章，所有文章都是選擇出來的，我始終認為內容與技巧都要像自己，風景是一個形式，是身心悠遊的場域與媒介。既然如此，換一種內容不行嗎？換一個形式不行嗎？棲止的是靜物，流動的是風景，那麼凝固的風景，飛揚的靜物，是風景還是靜物，再下去恐怕就是白馬非馬的千古爭辯了。

只有內容可以說故事嗎？只有具體形象能夠承載內容嗎？答案是否定的。形式也可以承載內容，相信嗎？點、線、面、視覺動線、筆墨的運行軌跡也可以激發聯想產生意義。為了服膺意念，面對風景我們應該主動出擊而非被動因應！

觀念告訴我們「什麼是藝術」，意念告訴我們「該用什麼方式去呈現藝術」。真正的好技巧並非僅僅用來描寫具體物件，它甚至可以用來導引天馬行空、不可捉摸的抽象意念並使它形象化！

風景！風景！不安定的景物，隨機變化的表現手法，這應該就是風景與靜物最不相同的地方了，只是靜物畫也有同樣的弔詭，那就擱置不談吧，我們只要記得一點：「凡是有標準答案的都不叫藝術」，有一定表現手法的風景畫也就不叫風景藝術了。

土耳其藍的回憶｜水彩，2018，51x76 cm

思緒飛揚｜水彩，2019，38x51 cm

心的境界｜水彩，2021，38x38 cm

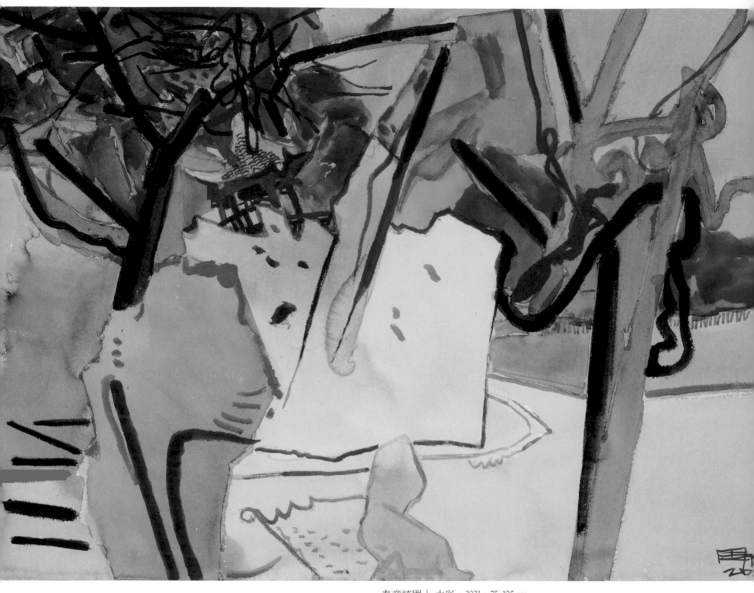

春意綺園 ｜ 水彩，2021，75x105 cm

道內象外 –

淺論藝術思考與藝術創作

圖 · 文 — 中國美術學院教授 周剛

藝術思考與藝術創作之間似乎存在著許多必然的界限，這種界限使得我們在對自然的感悟上和對問題的認識上受到阻隔。人依靠自己的天性能夠體會到這種界限帶給我們的限制，並走出這種限制。如果我們不能體會到這種限制，我們就會被有限的智慧所蒙蔽，就如同坐在一口井裡，我們將可能永遠也體會不到天及"道"之大和"井"—"我們自己所建立的方法和體系"之小。人的被限制是生命與精神、方法與體系的給定，有些是我們無法更改的。人們只能在自己的生命進程中，勇敢地面對所面臨的一個又一個的困惑，並不懈地追求，才可能走出

限定，體悟到萬物之"眞"。我們是在困惑中長大的，我們的藝術思考與藝術創作也是在無數的困惑和不斷地尋求中發生著的。

每一個人的天性中都有著與身俱來的創造力。每一個人又都是一個獨立體，他的心智可以是乘雲氣而游萬韌，也可以喪已於物、失性於俗。關鍵在於我們的心中有無這樣的悟性、這樣的定力和境界。

我們每一個人又是他所處社會群體中的一個成員。今天的社會有太多的誘惑，這種誘惑常常使我們失去方向，捨本而逐末，一生追逐，卻不知道我們的目的地在哪裡。這種社會群體屬性可能改變我們的價值觀，這種價值觀又決定了我們的取捨，我們的取捨則決定著我們的藝術思考與藝術創作。

在我們的社會行爲、藝術創作中，我們爲自己建立了種種方法與體系，同時又爲這種方法與體系尋找到了一種普遍性的形式。雖然，我們每個人所看到、所接觸到的世界萬物基本上是相同的，但是，我們每一個人從中所獲取的經驗、所體悟到的道埋卻大相徑庭，因而，我們又不得不在我們自己所建立的具有普遍性意義的方法與體系中努力地尋找著出路。

在藝術思考與藝術創作中，我們所接受的方法與體系教育，使我們習慣於在我們自己所接受的體系中去思考與創作，這使得我們的藝術思考與創作變成了體系與方法教育－被經驗馴化後的產物，我們幾乎忘記了用自己的腳走出我們的藝術創作歷程，用我們的身體親歷親爲地體悟藝術的本質，我們離藝術本初的"道"與"法則"越來越遠了。我們在藝術思考與創作中忘記了對萬物進行追究和嘗試著對事物進行"根性研究"，我們甚至將我們自己建立的方法、體系與自然法則、萬物之道混爲一談。這當然使我們的眼睛似乎在看卻看不見所以然，作品是"畫"卻"無道"，如此就不可能讓觀者心領神會，產生妙不可言之意。

很多時候，我們以某種方法或是我們習慣的角度來推斷其他事物，卻忽略了大自然中有許許多多的規則，這些規則又是我們所不知道的。我們由推斷所獲得的結論當然會有很大的偏差，我們應該借助理性來認清在繁雜世界中我們的心，我們無羈無絆的本性，從而順應自然，參透藝理，使我們的藝術思考與藝術創作行于大道之內。

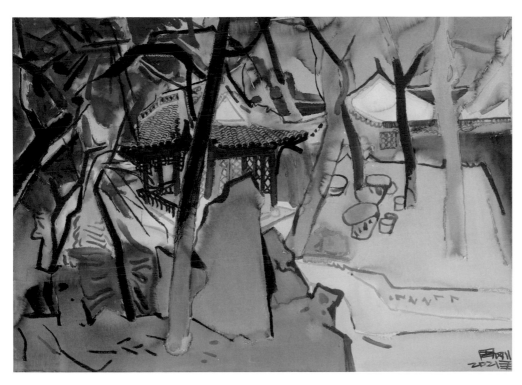

綺園聽琴閣｜水彩，2021，75x105 cm

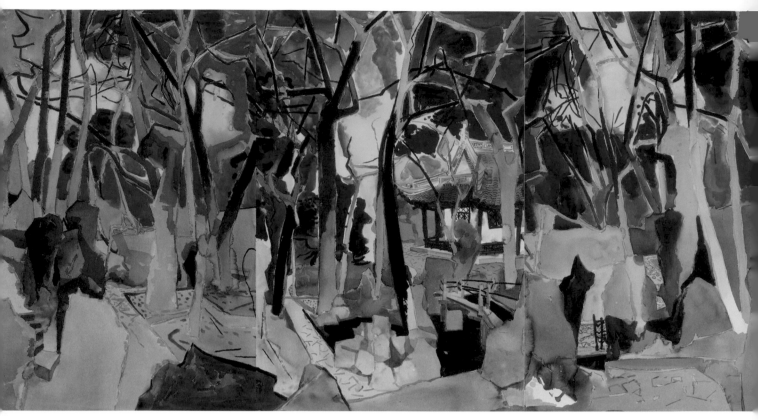

風聲如水滿園華｜水彩，2020，150x315 cm

尋求藝術創作中的“道內象外”是我藝術思考的追求與創作實踐。道內象外，是指在藝術創作中越過物象之形取物象之“眞”，或是參透物象，去除附著在物象上的我們習慣了的“形”，從而獲得我們所要表達的物象的“眞”。所謂“道內”，是指藝術創作應尋其本，使我們所要表現的對象回歸各自的本性；所謂“象外”是指，不可將我們的視野全然停留在物象的外在形象上，應注重獲取從外在形象中所傳達出來的物象的本質特徵以及外在形象背後的物象的“眞”。因而，「道內象外」是以象爲基、以道爲眞。

我所說的“道”是試圖說明獲取“形”和獲取“眞形”是兩個概念、兩種認識、兩個境界。正如石濤所說：“山川，天地之形勢也。風雨晦明，山川之氣象也。疏密深遠，山川之約徑也。縱橫吞吐，山川之節奏也。陰陽濃淡，山川之凝神也。水雲聚散，山川之聯屬也。蹲跳向背，山川之行藏也。”他對形的認知遠遠地超越了我們一般意義上的認知。而

就一幅繪畫作品而言，石濤又將形象與神性分論。石濤認爲，形象與神性即象與道，大致相當於生活與蒙養。“生活”是石濤繪畫學說中的一個重要命題，它是指繪畫作品的內在精神和內在美。“蒙養”與“生活”對應，它是指作品的對象在筆墨之外的豐富和具體的表現。但是在石濤看來，生活與蒙養的內涵要比形象和神性更豐富更重要，這種內涵就是藝術創作中所指的“道”，這種道的獲取是需要有大學問、深體悟、精筆力的。

在繪畫作品中所呈現的形式，正如在《莊子》裡鴻蒙所描述的那樣，“萬物云云，各複其根，各複其根而不知。渾渾沌沌，終身不離。若彼知之，乃是離之。無問其名，無窺其情，物固自生”，萬物在本性的渾然不分中自由生成與生長。從這裡我們可以體會到道與象的關係，即象遠不是指簡單的外表形象。“象外”，不是指在藝術思考與藝術創作中獲取了或者感悟到了“道”之後就可以無所謂“象”了，這顯然是不對的。象外的最高境界應該是物我

俱化，虛空粉碎，"象"的內蘊應該是混沌、深邃，外延則不可端倪。我們從塞尚、畢卡索、杜菲、馬蒂斯的作品和黃賓虹先生晚年的作品中可以讀出，黃賓虹先生晚年的作品就形而言，他的作品可謂亂頭粗服，點畫狼藉，在幾乎辨不清形象的塗抹、勾勒中，物我俱化，畫者卻渾然不知，茫然不覺。正如莊子所云"無思無慮始知道，無處無服始安道，無從無道始得道"，即所謂一切都是在自然、自由、自在中而非刻意中獲得，以至於我們可以從他們作品的並不清晰的形象中領略到他們的智慧和勇氣，這種智慧和勇氣破解了近現代藝術思維與藝術發展的諸多問題。

由佛家修煉前後對形象的認知可以看出，對道內與象外的認知是有一個過程的，是一種轉化，是一種覺悟，即，見行見心的歷程。佛家講，修佛前見山是山，見水是水，修佛中見山不是山，見水不是水，修佛後見山又是山，見水又是水。修佛前見山是山，見水是水，僅僅是對山水表象的認識，是人人都可以看到的，石濤認爲這僅僅是山水的"飾"。修佛中見山不是山，見水不是水，就繪畫而言，這個時期已經進入到了以繪畫語言來進行分析的時期，可以通過分析、體悟，獲得物象的真象了，在石濤看來，此時可以得乾坤之理了，看到的已不單單是形象，而是山、水的"質"了。修佛後見山又是山，見水又是水，這個時期已經進入了自由自在的化境了，在石濤看來，此境必從於心，必獲於一。對於"意外"的認識與追求，應當是一個由理到性、由性到心的過程。

道內象外是一個境界，從繪畫作品中所表達的形象看，是渾拙的，這種渾拙又是拙誠、渾含的。就藝術創作中的形象而言，應該是以"拙誠"破"機巧"，即守拙用渾。正像人的成長，大致人初生時如水晶般不摻雜質，玲瓏至明；青年時，血氣方剛，自以爲學會了許多，不知收斂，只是一味地表現；至中年才知不懂含混會成衆矢之的，四處碰壁，內外寡合。歷練後才知道渾拙的重要，才逐步進入到了一個新的境界，從而行爲有成。藝術創作只有透徹形象，才可能感悟到無處不在的自然之"大道"。對於從事藝術創作的人而言，作爲審美對象的自然物象，已不僅僅是物象本身，而是藝術創作者的精神物化。一幅繪畫作品可以像鏡子一樣，照出創作者追逐、體悟藝術的真心境。在我看來，欲達到道內象外的藝術創作之境，其追求者應該是，內而專靜純一，外而整齊嚴肅，最終可得心源，並達到"望秋雲，神飛揚，臨春風，思浩蕩"的藝術境界，將萬象納於心，行於道。

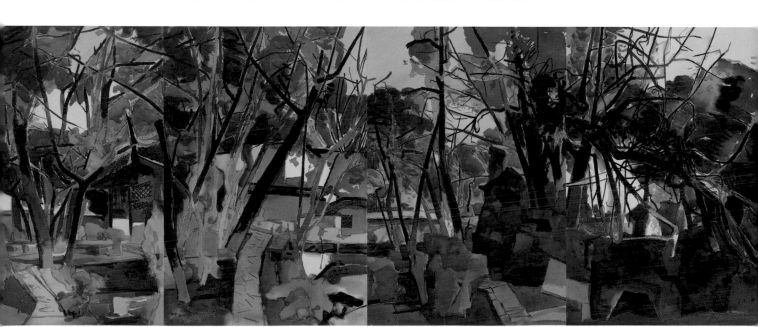

秋紅滿橫目｜水彩，2019，150x420 cm

圖 3 ｜紅牆—台南孔廟｜水彩，2011，56×76 cm，私人收藏

水彩風景畫的
圖繪觀點與面向

圖‧文 － 臺灣師範大學美術系特聘教授 黃進龍

水彩因其媒材的便利性，成為外出寫生的最佳選擇。畫風景時，簡單勾勒形象與構圖，調合水與色彩，大筆一揮，色彩因水份的濕潤而淋漓盡致，相當暢快！筆者常有外出寫生經驗，尤其在海拔三千公尺以上的高山，攜帶專業的寫生工具很累人，如果是油畫工具，根本難以找到洗筆的地方；而鉛筆或水墨，故然也可輕便攜帶，但無法呈現多彩的景色與情境，所以，沒有比水彩工具更合適為外在風景寫生的工具。

藝術家畫畫的時候聚精會神處理景物的造形、空間、細節及色彩，但畫水彩時，還要留意紙張的乾

濕問題,所以常常顧此失彼,手忙腳亂!專注在處理明度、色調及物像細節等已經應接不暇,又要關注紙張表面不同區塊的濕度,的確非常困難。在高山上寫生,面對快速變化的高山景緻,内心激動不已,想要快速捕捉景象,尤其在晨昏之時,景色更迷人,但此時的空氣濕度通常很高,想快速作畫根本不可能,甚至塗抹一筆,半小時也不會乾;相反的,中午時刻,若是豔陽天,大太陽照射,紙上的圖繪區塊,很快就乾燥了,想要運用「濕的狀態」繼續作畫,又來不及應付。水彩紙上「濕的狀態」問題,的確相當惱人!爲何大家如此的講究水彩的技法,可能是來協助克服圖繪敷彩之外的種種複雜問題,故在這樣的情況之下,當然嚴重干擾藝術家的創作思考。

一、「放開以尋求可能」

在水彩的課題上,技法一直困擾著大家,水分的乾濕,下筆的時機,若有閃失,效果大打折扣!因此很多人專注這課題上。但心思被綁著,情感被羈絆,創意無法施展,所以曾有畫者提出:「如果不必關注技法,那麼水彩藝術是不是就海闊天空?」水彩創作常被「技法」所困,不僅在乾濕水分的控制,也在於它的不易修改。繪畫創作本來就是一種挑戰與探索的過程,一層一層的往裡挖掘,一步一步的往前推進,所以不斷的修改或調整是必然的現象,但水彩的操作程序,好像不太能夠這麼作,因此水彩的創作要先面對這「技法的關卡」。如何打開這個關卡?「放開」也許是選項之一,當我們把專注度移回創作思維的時候,畫面上呈現内涵 –「非技巧性内容」的可能性就增加了,當然,同時也必須面對一種「不易成功」的結果。
繪畫的表現有許多層次與面向,從外在到内在,從表象到内涵,從客觀到主觀,從具體的材料、具像的繪畫元素到抽象的情思…,畫家面對畫面常常想到如何畫的問題,但這也容易被誤解成「技巧性」

的面向。這裡所謂「放開」,是指放開傳統或基本的水彩技法束縛,尋求非常規或常見的其他處理技術與方法,以突破技法表現的限制。(圖 1)

圖 1｜月光疏影｜水彩,2021,41x31 cm,私人收藏

二、「觀察期融入情境」

由於風景得以框取入畫的視界很廣,畫家自己身處在其空域之中,不像教室畫靜物畫或人物畫有明確的對象,故帶學生在外寫生常有的提問:「不知道要畫哪裡」?不論大景、小景、遠景、近景或小局部的微觀,都可以入畫,關鍵在有沒有看到「感動」的元素!靜物或人物是限定的描繪或觀察對象,室外的風景畫寫生,並沒有單一限定的對象與範圍,有更寬廣的發揮空間才對,故從選取「有感動」的景象開始。如果對於所要描繪的景象沒有感覺或感動,勢必沒有足夠的量能來執行有效的塗繪,難以產生佳作。所以培養敏銳的觀察力及細膩的情感至爲重要。通常會多花一些時間選取景點,讓自己的内心與自然風景對話,凝煉意象之後再下筆。周剛說:「創作"礦工"系列時幾乎不敢去考慮"技巧"

的問題，因爲當他面對出井的礦工時，所有的技巧都隨著自己的情感而振動了。」（周剛，2022）這也類同筆者前面所說，不要被「純粹的技巧」卡住的觀點。在外寫生，用心觀察就可以發現處處生機。（圖2）

圖2｜陽明山竹子｜水彩，2018，48x35 cm，私人收藏

三、「省思悟文化涵養」

水彩爲西方傳統的藝術之一，大家在學習的路途上奮力前進，期待儘早跨入西洋繪畫體系的核心價值。但這路途遙遠，又似無止境。努力學習精進，勇往直前，全心投入固然是好事，但不要忘記自己的文化底蘊與特質，水彩畢竟只是媒材，表現的內容是由藝術家主導。你想藉由它「述說什麼？」由你決定。東西方文化對自然的理解與詮釋既然不同，畫出來的風景畫應該也不太一樣才對！（圖3）

四、「創意體當代脈動」

十九世紀工業革命之後，時代轉變加快，尤其

二十一世紀資訊爆炸的數位世代，坊間充斥各式各樣眞眞假假的訊息與影像，目不暇給，大家來不及觀看與消化。這種眞假訊息混合的虛擬時代，加深圖像多元性與變異性，提高人們對新奇視覺語彙的接受度與需求度，畫家身處其中，體驗此快速又虛幻的資訊世代，創作時的行筆圖繪，多少反映這種當代脈動。

當代藝術並沒有限定範圍，也不是流派之一。對新奇的追求是普遍的現象，創作時以「斷舊」的手法，也許是很有效且直接「得新」方式，但這切斷式的呈現，易使作品內容碎片化或淺薄化，自說自話的現象，難與觀眾溝通。創作必須用心貼近時代的脈動，面對當下社會的多元與奇異價值，思索如何表現當代生命荒誕性的質問！

五、「光源現藝術靈光」

光線／光照爲視覺藝術最重要的元素之一，沒有光線就沒有視覺。通常光線照明物體成爲可視，其明暗調子的變化也呈現出體積與質感。在外風景寫生會有不可控的陽光變化問題，時陰時晴，甚至下雨，陰天時的單一調子，使畫面呈現扁平化；晴天的陽光普照，固然色調對比明晰，但光影的變動，作畫也必須追著太陽跑，很辛苦。所以很多畫家喜歡先拍成照片再慢慢畫，這樣就有充分的時間，也免除了光照變動的干擾現象。但是不要因爲有很多時間可以「慢慢畫」，變成「慢慢刻」！這樣就掉入「圖描填色」的困境之中。細筆刻畫的表現不是問題，如果能隨著筆繪過程而呈現細膩的質量，飽滿溫潤的氣氛與魅力，也是難能可貴的佳作。

光照的條件除了呈現物像與空間外，筆者也把它視爲萬物能量的重要來源之一，甚至可啓迪生命，溫暖而神聖。在外風景寫生時，偶爾有此感受，轉爲藝術靈光表現的追求。此所謂：「靈光」（Aura），有幾分同哲學家班雅明（Walter Benjamin, 1892-1940）在1936年的文章《機械複製時代的藝術作品》中提

圖 4 │ 沐浴春晨的曙光 │ 水彩，2011，56x76 cm，私人收藏

出的藝術概念：「遙遠之物的獨一顯現，雖遠，仍如近在眼前」，此時此地的獨一性，或說「神秘的氛圍」。故在外寫生，即使是一棵野花小草，它也可能是生命圓滿體現的最佳題材，具有靈光且充滿能量！水彩的透明性與流動感特質，是媒合或提煉這種情境效果的最佳選擇。（圖 4、5）

每一種繪畫媒材都有它的特色與操作方法，難易各不同，熟練操作的方法是必經的道路，但這只是過程，不是目標。「畫什麼？如何畫？乍看之下，好像是在談論繪畫上的技術性問題，然而定神再省視思索之後，我們會發現這是處置一件繪畫創作的行為所要考慮的方向與方法論的提問，是屬於理念思維的範疇。」（王哲雄，2022）所以，繪畫的技巧雖重要，但不要只是表面填彩的「純粹技巧」，而是含有理念思維的操作與方法。藝術創作如此，水彩風景的圖繪也是如此。

圖 5 │ 野風 │ 水彩，2018，41x31 cm

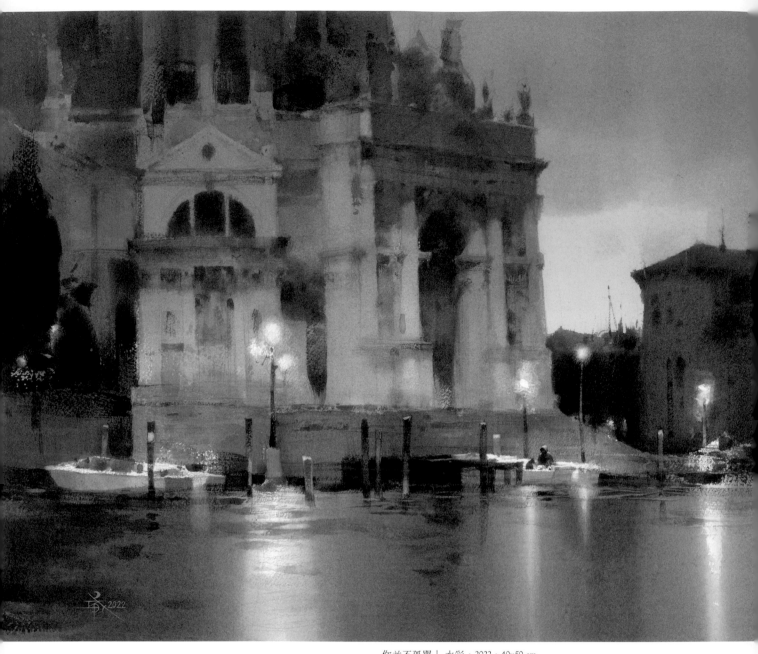

你並不孤單｜水彩，2022，40x50 cm

繪畫的魅力

圖‧文 — 簡忠威

是什麼能讓一幅繪畫作品，散發出持久而迷人的魅力？估計知道答案的人不多。就算知道，還可以運用自如的，更是鳳毛麟角了。 無怪乎放眼當今網路分享的畫作，兼具美感與趣味，而且百看不厭的作品，不能說沒有，只是要滑很久。當然，這取決於觀賞者個人繪畫審美品味修養高低的問題，對畫家本身而言，更是如此。

寫實繪畫與抽象繪畫的爭論，對於精通繪畫奧秘的大師，從來就不是選擇題，也不是是非題。寫實與抽象就像一枚硬幣，是造型藝術的一體兩面 ：一面

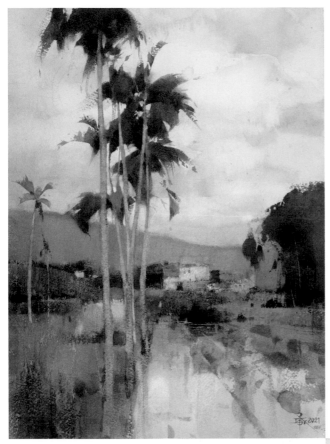

台灣最美的風景是水彩｜水彩，2021，37x27 cm

價值與意義？

實體或現實本身，對畫家而言並非創作的重點。透過觀察實體或現實題材得到的 " 感受 "，才是畫家有用的創作材料。

或者我應該更強烈地說：「透過個人視覺或感官經驗感受到的 " 眞實 "， 就算有些錯覺、有點偏差，甚至是個人主觀偏執的 " 眞實 "，對畫家而言，可能比起事物本身的 " 眞實 " 還來得更加珍貴。」

爲何畫家們總是把前面的人物畫大，後面的人物畫小；近景畫的很清楚，背景卻畫的很模糊？那是因爲幾百年來的畫家們都知道，無論是線性透視法還是大氣透視法，都是爲了表現視覺感官的眞實，而不是物體本身的眞實。 莫內在烈日下畫著乾草堆，把暗面畫成了紫一塊、

是寫實的頭像，另一面是數字的抽象意涵。 二者互相輝映彼此的形象與價值，數千年來被人們鑄造並賦予價值認同而使用著。

人類需要吃喝拉撒睡才能活，畫家必須經年累月面對造型，觀察現實，順應個性發展，而後逐漸湧現畫家個人自然而然且必然的畫面需求。繪畫大師們早就把具象與抽象雙主菜吃的津津有味，只有對繪畫藝術一知半解的小孩還在討論應該選哪一個而喋喋不休。

不可否認，寫實繪畫對大眾品味而言，總是淺顯易懂、趣味盎然。但是對高水平的專業畫家而言，更在乎的是如何利用寫實來表現獨特的審美。究竟要寫哪一種 " 實 "？是肉眼所見的眞實，還是物體本身的眞實？試問：小朋友手上拿著一只竹蜻蜓，和已經飛到天上的竹蜻蜓，這兩種截然不同的視覺經驗，何者才是 " 眞相 "？也許我們換另一種問法比較實用：哪一種感官經驗更能夠在創作中表現出竹蜻蜓對你而言的

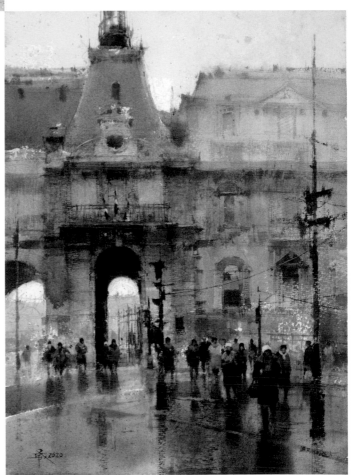

羅浮宮外寫生｜水彩，2020，37x27 cm

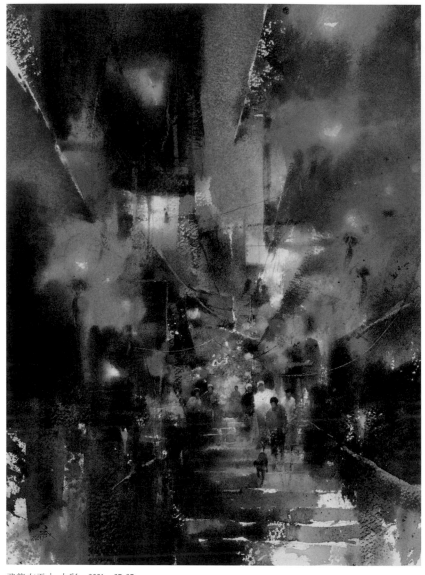

飛龍在天 | 水彩，2021，37x27 cm

橘一塊，我們不知道莫内是否得了視網膜病變還是被陽光曬昏頭，不可否認的，在莫内的乾草堆畫作前，這些誇張的色彩和筆觸，確實喚醒了千千萬萬曾經踏過農場草原土地上的觀眾，他們的視覺經驗與記憶感受。 同樣的題材，十九世紀法國風景畫大師柯洛畫的樹讓人感到沁心舒暢，而德國浪漫主義風景畫代表人物佛烈德利赫畫的樹總是讓人毛骨悚然。二位大師畫的樹都充滿強烈詩意，也都同樣散發出持久而迷人的魅力，只是它們是兩種完全不同的獨特感受。

這些精通繪畫奧秘的大師們， 善於運用其敏銳的觀察力，去滿足個人主觀偏執的感受。 更重要的是，這種主觀偏執的感受，會隨著畫者本身繪畫經驗的累積與生命的歷練，往內心深處不斷地反思並演化著。這就是為何美術史上那些引人入勝的精彩畫作，總是出於善於內省的大師之手。

透過現實的觀察與理解，接下來更重要的是：推敲自己的感受、重視自己的感受、強化自己的感受。 這就是我常說的：「 不要畫事實，盡量畫感受」。否則，你窮盡一生，也只能畫出一堆無趣的作品。

透過肉眼所見的形象， 成為內心感受的材料。 再將 " 感受 " 成為創作的材料，這就是繪畫藝術入門之道。那麼，如何把這些好不容易推敲出來的豐富而獨特的感受，讓刹那變永恒？就一句話：將感受形象化後，

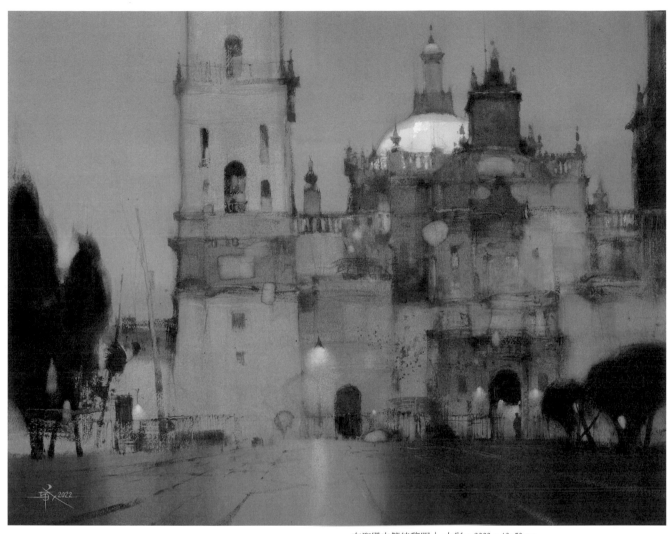

在聖殿內等待黎明 ｜ 水彩，2022，40x50 cm

再予以結構化。答案很簡單，可做起來卻不容易。每個人都有自己獨特的感受與經驗，都有自己的故事，但可惜的是，只有真正的藝術大師，才善於將感受與經驗化成形象、賦予結構，成為說故事的人。造型與結構是一個將"現實"予以強化印象、加深記憶，讓題材盡善盡美的學問。能有效強化印象與記憶的造型，通常也是美的。流行樂之王麥可傑克森在演唱中忽然把腳一蹦，弓著身子、曲著雙腿，像芭雷舞者立起腳尖的那一刻，就是觸動迷哥迷妹瘋狂尖叫的開關，成了天王不朽的形象；舉世聞名的日本浮世繪"神奈川沖浪裏"，葛飾北齋圈了一個大圓弧巨浪來吞噬富士山，用線條形塑了一個比崇高還要崇高的大自然，讓造型藝術一次又一次地推上人類文明的高峰。

這種絕妙無比的創意從何而來？我相信是來自於專注的觀察力與敏銳的感受力。重視感受的價值，去簡化、抽象化、重組化你的感受素材，讓內心感受的能量，轉換成感動的造型。從古到今沒有一位藝術大師不諳此道，甚至將眼光離開現實的題材，直接用色彩、明暗、點線面的純粹抽象元素，在畫布上創造感人的意境，達到繪畫藝術永恆的目的。只要將感受"有效的"形象化、結構化，就有可能讓繪畫釋放持久而迷人的魅力，無論你畫的是具象畫還是抽象畫。

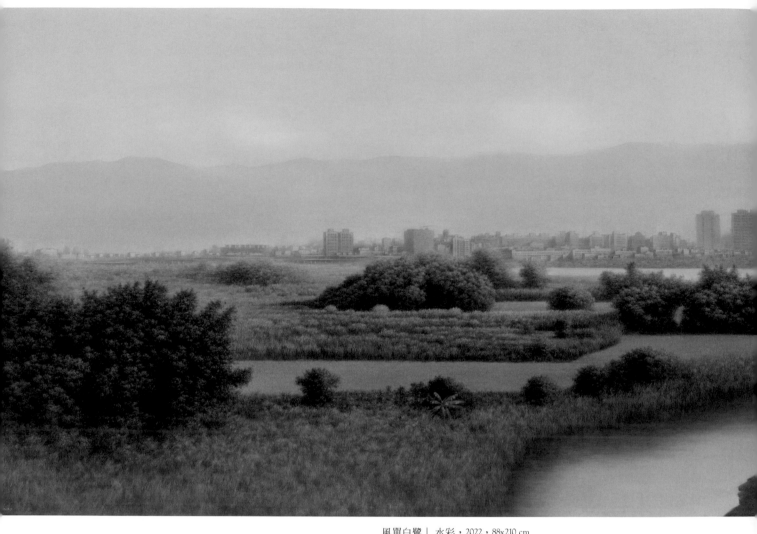

風單白鷺 ｜ 水彩，2022，88x210 cm

尋找人生另一片心中淨土 –
水彩與蛋彩混合技法

圖・文 — 童武義

坦培拉是取自英文中（ Tempera ）一詞直接音譯，英文中的（ Tempera ）一詞，源自古代義大利語，原意為調和、攪拌，泛指一切可由水溶的膠性顏料及結合劑組成的繪畫，後來演變成單以雞蛋等乳性膠質結合劑組的繪畫，亦稱之為蛋彩畫。坦培拉繪畫的特殊性質在於它是一種多水而不透明的乳狀混合物，含有油和水兩種成份。古代歐洲的畫家發明並利用了坦培拉乳液的這種親油親水性，創造發明了坦培拉繪畫藝術。

利用蛋彩的親水性與透明水彩層層堆疊的創作方式，改變水彩畫面力道單薄的問題，使用水裱方法將水彩紙打溼之後裱褙於美耐板上，減少創作過程中紙張遇水之後的高低起伏，畫面完成之後也不會

因為氣候變化產生波浪的皺紋，有如畫布般平整的效果，繪畫過程使用罩染方式先將水彩顏料染上，亮面部份是使用鈦白來畫出亮部，再次罩染水彩，再畫亮面，如此反覆描寫，直到畫面完成，鈦白顏料是以粉末加蛋彩媒介劑混合之後使用，畫面中並非全部使用蛋彩，所以稱之為水彩與蛋彩混合技法。

平凡普通的風景其實蘊藏著更加繁複細膩的本質，需要花費更多的時間慢慢經營作品本身，在創作過程中必須保有一顆清淨的心，如修行者般，以層層堆疊的方式來處理作品，沒有絢麗的技法與色彩，最後藉由作品本身慢慢釋放畫面中的意念與想法，希望能與觀者產生共鳴。

生命歷練的不同，對事物看待的角度也會有所差異，想要傳達的意象也會不同，在經歷生命的挫折之後，只想靜下心來好好看待生命週遭的所有事物，自在謙卑的向大自然學習與共處，不想描繪名山大水，只想傳達一個樸實安逸的無名風景，沒有奢華感，讓一切輕鬆自在，尋找人生另一片心中淨土。

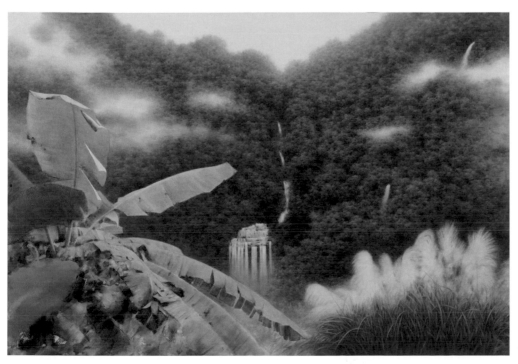

古道灣潭｜水彩，2020，97x145.5 cm

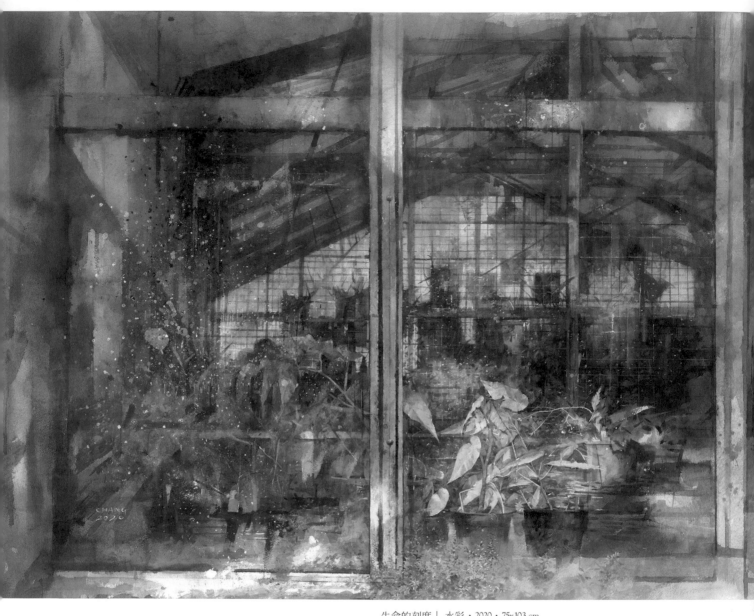

生命的刻度｜水彩，2020，75x103 cm

「觀照自然」

圖・文 — 張宏彬

台灣水彩創作近年來在各單位大力推展之下效果顯著，百家爭鳴，各種表現方式展現令人目不暇給。「水彩」這個媒材已經漸漸地被藝術創作者擴大解釋，除了水彩表現之外，也開始加入其他輔助媒材。甚至於只要是表現出「流動性」的特質也會歸納為內涵之一，這當然造成了不少衝擊，每一種風格都有各自的擁護者，我們可以從各種觀點中理解，並相互交流學習，才能找出更多的可述性。

「溫室」是我近期致力探討的題材，因為溫室建築的結構中透過窗戶玻璃所產生的植物與人為建築交替的反影 (reflection)，有著我喜歡運用的「視覺貫

穿」(interpenetration) 和「透明」（transparent）的效果。「貫穿」是指平面或物體互相穿過對方，可以看到穿過去的部分；貫穿可以很清楚的顯示空間裡平面與物體的位置關係，同時也可以創造遠近或深層空間的錯覺；貫穿也是一種穿透性，在兩者不同物料連結，讓觀者視點產生移位之作用。我的作品中運用了很多貫穿的例子，其用意就是要表達虛幻的感受。

一般物體被遮住的部分是看不見的，不過如果這部分還是可以看見，就是運用透明的技巧。透明技巧也是為製造感覺上比較接近的空明技巧，更進一步的理解，就是把「透明性」作為藝術作品中發現的一種狀態。喬治·科普斯 (Gyorge Kepes) 在他的《視覺語言》(The Language of Vision) 書中提到：「當我們看到兩個或更多的圖形層層相疊，並且其中的每一個圖形都要求屬於自己的共同重疊和部分，那麼我們就遭遇到一種空間維度的矛盾。」為瞭解這個矛盾，我們必須設想一種新的視覺屬性，這些圖形被賦予透明性：即它們能夠相互滲透而不在視覺上破壞任何一方。然而透明性所暗示的不僅僅是一種視覺的特徵，它暗示一種更廣泛的空間秩序。

透明性意味著物體同時感知在不同的空間位置。在連續的運動中的空間不僅後退，更是變化不定，透明圖形的位置具有雙關的意義，較近的圖形和較遠的圖形在我們看來都處於同一平面上。

在繪畫技法上，我通常會先以排刷、滾筒等工具形成基本底色，再運用現成物壓印、洗白等方式製造層次，呈現出多樣的色調。除此之外，透過飛白的筆法或是結合其他輔助媒材，讓畫面呈現出虛實不確定的視覺效果，也讓物象似有似無的狀態多了幾分想像。而筆觸更是決定性的關鍵所在，有好的筆法才能表現出自信果決的震撼視覺。

實踐是檢驗真理的唯一標準，唯有不斷的動筆、思考，才會有新的火花激盪出來。面對以後的創作之路，還是將持續朝自然的情懷大步邁進，持續地與自然親膩，用寫生與創作並行，以寫生撫慰心靈，用創作表達深邃意境的感受，是一條為自然的性靈、情感尋找出口的路，也在表現自然中為自己的藝術做見證。透過觀照自然來內省自我，你將瞭解生命的涵義，就是拋開自我而達到忘我的境界，再發展出「有我」的創作意境。

遠方的寂靜 ｜ 水彩，2022，76x182 cm

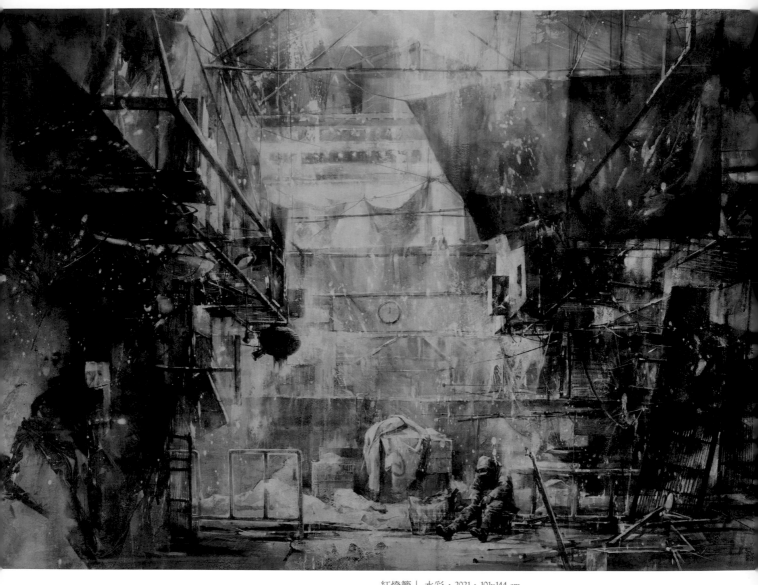

紅燈籠｜ 水彩，2021，101x144 cm

關於風景

圖・文 — 劉佳琪

時代風景

從小到大，我們被教育著一點透視的畫法，光影明暗的空間表現，當每個人都可畫出一張不錯的風景畫時，創作就回到最根本的問題，你想表現什麼？我相信創作有某種時代性，生長的年代不同，時空背景不同，接觸到的題材和創作的媒材都不同，表現出來的作品理應不同，而每一位創作者不同的詮釋方式，就是藝術創作最可貴的地方。

四位畫家表現同一個風景，有人看到光，有人感受到結構，有人看到色彩，有人喚起內心的回憶，正因如此，繪畫不死。或許作品的價值因為ＡＩ的發展或印刷技術的進步，讓複製品與真跡界線越來越小，但創作本身這件事不應只是建構在結果上，最有價值的部分是藝術家個性和想法的展現，技術不是決定因素，也不該是決定因素。

寫實與真實

在我個人創作中，選擇創作題材就是一件頗困難的事，因為希望自己能夠一直有新的觀點、新的想法，

而不只是再現眼之所見。即使只是如實的表現一個空間，我也必須很誠實的面對自己，在這件作品中我想表現什麼，或許最後的完成品不是我預期的方向，但在創作過程中，至少我知道自己的目標在哪。在台灣考試制度引導下，大部份的創作者都會以寫實為首要目標，但何謂「寫實」，從古至今都有不同的定義。當年的印象派、立體派都是用不同的觀點在革新「寫實」這件事，印象派的色彩理論革新了對陰影的用色概念，而立體派更是發展出一種新的觀看方式在表現「空間」，我的作品也經歷著這樣的轉變。

我從寫實的空間表現光影之美，到著迷於各種繪畫肌理的展現，光影空間不再是我主要希望呈現給觀者的內容，我更希望讓大家注意到身邊風景形與色之美，以及肌理的趣味性，遊走於抽象與寫實之間，讓我有更大的空間去展現水彩的特性與魅力，這些畫面的選擇，某個程度上都是我對這片風景在此時此刻的情感投射，難道不是一種真實！

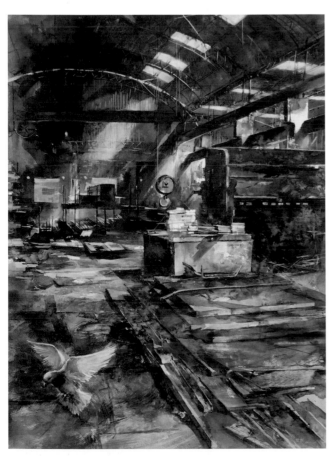

凝結的溫度｜水彩，2011，110x79 cm

風景的隱喻

在一系列以廢墟為主題的創作中，從當初純粹被光影所吸引，到後來利用組合創造心目中的「理想廢墟」。何謂理想廢墟？如何將我站在廢墟中感受到的那種無聲靜謐傳達給大家；又或者是偶然看到光線灑落，讓廢墟的一張椅子彷彿重生的驚艷，以及像是走進異次元世界或時光被靜止的感動。這些情緒不見得每個人都會有，某個程度上可以說是我的幻想，但這些我個人獨有的經驗跟感受，我覺得是最珍貴的。而回過頭來看到底對我而言什麼叫做「理想廢墟」，最令我著迷的是一種反差，一種曾經輝煌而沒落，一種曾經被珍惜如今被棄置，一種你以為是死亡，實際上是重生的反差。不要只以人的角度在看這個世界，更不要只以功利的角度去思考有用與無用，對萬物而言這些都只是時間的痕跡，而我們只是留下痕跡的過客。

水彩的擴增

創作手法上不管是跨域結合各種水性媒材，或是在基底材上做改變，都讓當今的水彩表現出更多元的面貌。以往水彩的肌理與厚度呈現總無法與油畫比擬，但結合壓克力顏料或打底劑的使用，完全克服這個部分的問題。不透明水彩及水粉、坦培拉等各式水性顏料，也打破水彩只能越畫愈深的傳統印象，現在甚至可以買得到黑色的水彩紙。因此水彩可以輕柔、明快，也可充滿厚度，展現豐富質感，對我而言表現性更勝油彩。

未來的期許

當今水彩面貌百花齊放，國內外大師輩出，網路無國界，更讓我們在參考資料及題材選擇上有豐富的素材，但有時過多的選擇反而讓我們毫無頭緒。對我而言，相信自己的選擇是最好的選擇，堅定走下去，畫一幅自己喜歡的畫就是一件最幸福的事。

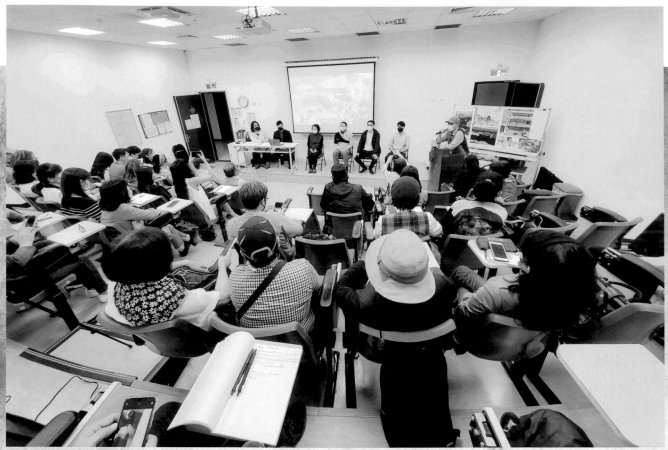

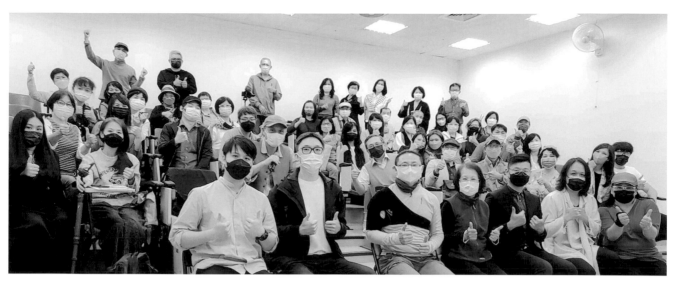

中華亞太水彩藝術協會
Chinese Asia-Pacific Watercolor Association

2022春季水彩創作專題座談
水彩風景創作裡的可「述」性

地點：國立中正紀念堂三樓318階梯教室
時間：111年5月1日（週日）下午13：30~17：00

主辦人：郭宗正 理事長　　學術指導：洪東標　　策劃主持：林毓修
與談人：吳冠德、張家荣　　主講人：陳品華、成志偉、賴永霖、蔡宗涵

洪

與　談

活動

紀實

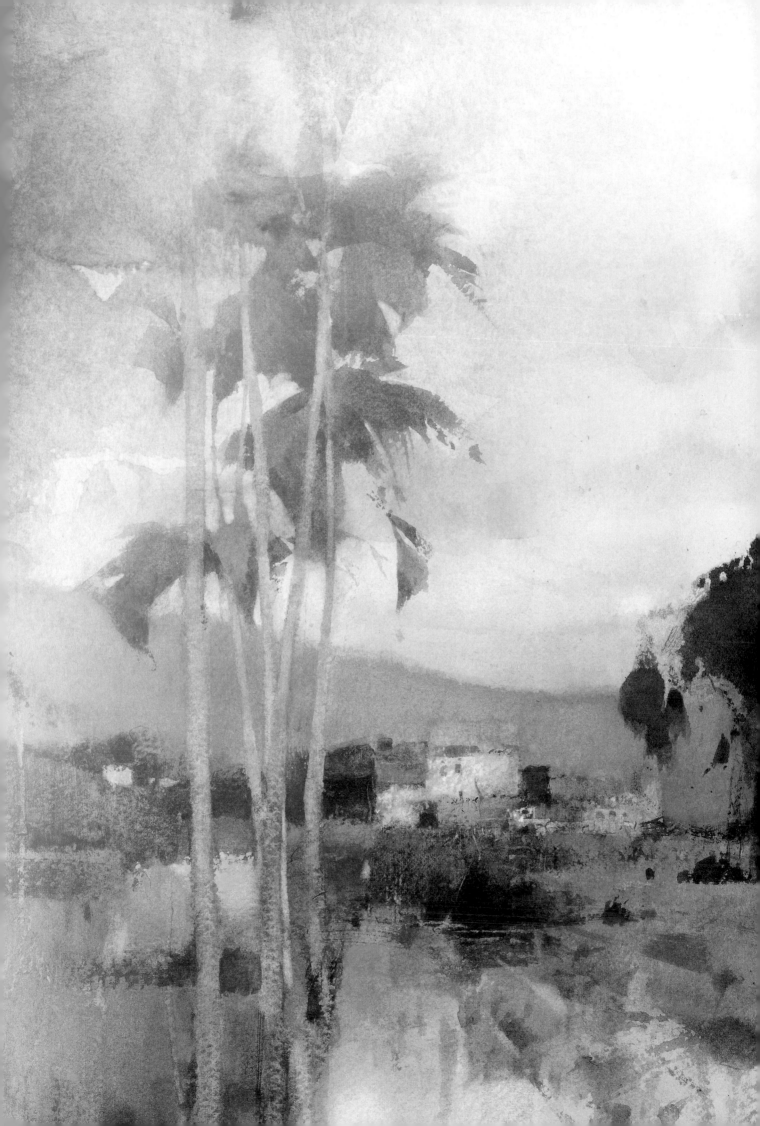

出版 中華亞太水彩藝術協會

書名 亞太水彩論壇 – 水彩風景創作裡的可「述」性

發 行 人 郭宗正

總 編 輯 林毓修、吳冠德

顧問 洪東標

編務委員 郭宗正、黃進龍、劉佳琪、張家荣、陳品華、
李招治、李曉寧、陳俊男、張宏彬、成志偉、
羅宇成、陳顯章

作者 陳品華、成志偉、賴永霖、綦宗涵、吳冠德、
張家荣

特別邀請 謝明錩、周 剛、黃進龍、簡忠威、童武義、
張宏彬、劉佳琪

美術設計 YU,SHUO-CHENG

發行 金塊文化事業有限公司

地址 新北市新莊區立信三街 35 巷 2 號 12 樓

電話 02-22768940

總經銷 創智文化有限公司

電話 02-22683489

印刷 鴻霖印刷傳媒股份有限公司

初版 2023 年 03 月

建議售價 新台幣 500 元

ISBN （平裝）

國家圖書館出版品預行編目 (CIP) 資料

亞太水彩論壇：水彩風景創作裡的可「述」性 / 林毓修, 吳冠德
主編 . -- 初版 . -- 新北市：金塊文化事業有限公司 , 2023.03
96 面 ; 21 x 29.7 公分 . -- (專題精選 ; 7)
ISBN 978-626-96257-5-8(平裝)
1.CST: 水彩畫 2.CST: 畫論
948.5 112003233